U0094513

日本中国绘画研究译丛

国家出版基金项目
NATIONAL PUBLICATION FOUNDATION

中国山水画史

自顾恺之至荆浩

〔日〕伊势专一郎 著

陈红 译

上海书画出版社

"十三五"国家重点图书出版规划项目

国家出版基金资助项目

"日本中国绘画研究译丛" 序言一

丛书主编

　　在中日两千余年的文化交流中,绘画交流是其中颇为亮丽的一抹色彩,绘画作品和相关研究论著成为两国文化交流互鉴的重要载体。

　　中国绘画在世界画坛独树一帜,在形象塑造和表现手法的以形写神,体现了中华民族传统的哲学观念和审美精神。中国绘画史学历史悠久,存世的画史、画论类文献亦卷帙浩繁,如唐代张彦远《历代名画记》(10卷)、宋代郭若虚《图画见闻志》(6卷)、邓椿《画继》(10卷),元代夏文彦《图绘宝鉴》(5卷)等,皆为其中之代表。

　　近代以前,伴随着以僧侣、商人为主体的两国人员的频繁往来,中国的文物典籍大量输入日本,其中,画论和"渡来绘画(古渡)"为重要组成部分。民国时期,被日本人称为"今渡"的清廷旧藏及民间书画等也大量流入东瀛。东传的绘画作品不仅涵养了日本人的心灵,影响了日本的美术创作,也成为日本学者研究与建构中国画史画论的重要材料。

　　步入近代,随着西学东渐,尤其是近代学科知识的传入及其成长,中国的传统绘画史学遭遇到前所未有的挑战。在向近代学科观念和叙述框架的转型过程中,日本学者的研究扮演了十分重要的角色。

　　与现代意义上的历史、文学等学科一样,美术学学科也是日本学者首着先鞭。早期较系统的中国绘画史、中国美术史类研究著作多由日本学者撰写而成,这段历史大致可作如下简单的回顾。

明治维新以后，日本倾倒于西方思想与文化，学界则以汲取西学为要，东京大学先后聘请以费诺罗莎（Ernest Francisco Fenollosa）、里斯（Ludwig Riess）为主的欧美学者讲授哲学、世界史、史学研究法等课程，尤其是费诺罗莎后来成为倡导复兴日本美术的吹鼓手，同时也将其个人的东亚美术见解（包括贬斥文人画等）传播开来，直接影响了其弟子冈仓天心等一代美术史学者。而正是这一代学者及其弟子，开启了日本的东亚美术研究。

由于日本的大学较早开设东亚或中国美术史等课程，与中国有关的美术史著述也应运而生。如大村西崖《东洋美术小史》（1906）、《中国绘画小史》（1910）、《东洋美术史》（1925）等皆完成于作者在东京美术学校授课之时。这些著述已不同于中国传统的画史和画论，是以近代西方学科观念和叙述框架，对中国绘画美术做系统的考察，而且注重考古材料的应用，以及历代画风变迁的描述。

《东洋美术小史》主要以中、日两国为主，附带部分印度宗教美术。线装本《中国绘画小史》虽是不足60单页的小册子，但就时间与书名而言，却堪称最早的中国绘画史。该书按时代顺序，即目次所示"盘古乃至六朝、唐及五代、宋、元、明、清"，提纲挈领，概述各时代绘画特征及发展脉络，将悠久的绘画史做了"鸟瞰图"（德富苏峰语）式的勾勒描绘，初具文化史之体。受其影响，1913年，中村不折、小鹿青云合作撰写了《中国绘画史》，这是较为详细的一部中国绘画史，且附带29幅图版。

以上两书先后被译成中文出版，在中国产生了一定的影响，尤其是陈师曾遗稿《中国绘画史》（1925）、潘天寿讲义《中国美术史》（1926）等书，不论体例还是内容，所受影响痕迹显著，而且，书中存在转译、摘译与编译的现象，这在当时也是情有可原，因为均是为应急而草就的艺术院校教材，并非正规的独创著作。

1925年问世的大村西崖《东洋美术史》，是一部全面而系统的中日两国美术史著作，其中又以中国为重，文字篇多达530页，原计划另外印制附图一册，但直到著者去世之后，其同事田边孝次才将图片插入文字卷中，扩充为

上、下两册出版（1930）。这部《东洋美术史》的中国部分后被编译为《中国美术史》（商务印书馆，1928）出版，之后又多次再版或重印，影响深远。

除以上提及的之外，日本学者有关中国绘画研究的著述还有很多，如大村西崖《文人画之复兴》、泷精一《文人画概论》、伊势专一郎《中国绘画》、内藤湖南《中国绘画史》、金原省吾《中国绘画史》、下店静市《中国绘画史研究》、一氏义良《中国美术史》、青木正儿《石涛画及其画论》、岛田修二郎《中国绘画史研究》、田中丰藏《中国美术之研究》、米泽嘉圃《中国绘画史研究：山水画论》、铃木敬《中国绘画史》等，近现代日本学者宏富的中国绘画史研究，呈现了伴随时代发展而逐渐形成的东亚区域独特的观察视角与研究观念。这些都是日本汉学或者说是日本中国学的重要研究成果，都对中国当时及其后的绘画史研究起到了一定的先导作用。

除了借鉴日本学者的研究成果，中国学者也会与日本学者展开学术上的争鸣，比如傅抱石《论顾恺之至荆浩之山水画史问题》系针对伊势专一郎《中国山水画史：自顾恺之至荆浩》一书而作，批驳其纰漏差错，一改以往学者亦步亦趋依傍沿袭日人之风，从而凸现了中国学者研治中国绘画的主体特征。可以说，现代意义上的中国绘画史的确立，伴随着中日学者之间学术交流与争鸣。两国学者论著中所呈现的源流同异，相激相荡，成为近代中日文化交流的一道独特景观。

自现代意义上的中国绘画史问世，至今已历经百余年，中国绘画美术及其历史研究也取得了辉煌成就，但同时也面临着学术转型以及全球化带来的诸多新课题。回顾过去，才能更好地面向未来，因此，有必要对百余年来绘画研究发展史做出扎扎实实的梳理和总结，其中，与中国绘画史学的诞生密切相关的日本学者的研究成果尤其值得重视，从交流史的意义上说，这些研究成果也是中国传统书画文献的赓续。"日本中国绘画研究译丛"即是上海书画出版社基于上述考虑而作的选题策划，在听取了多位学者的意见后，选取了在中国绘画史研究上具有一定影响或参考价值的著作，分期译出，旨在向学界提供日本学者的原始研究成果。当然，既然是原始成果，就不可避

免地存在时代局限性，尤其是在近现代中日关系的非常时期，与其他学科一样，绘画美术领域的研究也必然存在着国家主义、民族主义等意识形态问题，这一点需要我们在明确时代背景及学术脉络的情况下，加以客观公正地对待。

就中国绘画或美术研究而言，"史"和"论"犹如密不可分的车之两轮，因此，我们遴选的书目中就包括这两方面的著述，既有美术史梳理，又有美术专题研究。而且，需要强调的是，因年代或发行等关系，有些书籍即使在日本也难以入手，如果不翻译出来，恐怕只能停留在"只闻其名不见其书"的阶段。

浙江工商大学东方语言与哲学学院、东亚研究院日本研究中心整合全国优秀翻译人才，承担了本项目的翻译任务。经过双方的共同努力，本"译丛"得以入选"十三五"国家重点图书出版规划项目，是国内首次对日本学者关于中国传统绘画研究相关著述的大规模移译，亦是"日本中国学"成果的集中呈现。

相信本"译丛"的出版必将对国内传统绘画及相关学科的深入研究提供参考借鉴。不仅如此，借由穿透学术研究的语言碎片，或可让读者抵达艺术本体所呈现的生命本真状态，让现代人在不确定的时代体察生命的美及生活的意义，那更是得之所幸矣！

2020年12月

"日本中国绘画研究译丛"序言二

[日]中谷伸生

　　在美术史研究中,以国家为单位,在其内部进行充分的美术史研究,即"一国主义"的美术史研究,今天迎来了大的转换期。在全球化的浪潮中,面对跨越国家及特定区域的纵横展开的美术作品、美术史的研究也需要打破诸如中国美术史、日本美术史等一国主义的研究桎梏,进入新的时代,如此方能在思考美术作品时理解更加复杂而多元的文化现象。中国美术史研究也需要跳出中国这个华夏民族框架,至少需要站在东亚美术史的宽广的视野中给予研究。

　　总之,以人文学研究为开端的所有学科领域的国际化,已经提倡了经年累月,突破一国的桎梏开展越境的研究,不仅在科研领域内,在此外的政治、经济、文化等领域,随着社会的变化亦不容否认地形成趋势。主要在一国的框架内所持续的民族主义之中国美术史、日本美术史,现已跨越国境,成为具有世界共通课题性质的学科。这就是所谓基于全球主义的方法论的确立。至少,这不是闭塞的一国美术史,而是处在开放性的东亚美术史的研究框架之内。

　　综上所述,作为跨越国境的东亚美术史,有望处理中心和边缘的冲突与融合之复杂关系,构筑起基于新的观点和方法论的东亚绘画史。在此,即使不能指出直接的影响关系,也必须纳入视野的是,在复杂的影响、传播、碰撞、演变、融合、个别化的潮流中浮现的具有"共时性"的美术作品的诞生。

也就是说，作品"甲"与作品"乙"的关系虽非类似，也不能断定有直接关系，但需要在研究中假想在看不到"甲"和"乙"的地方有提供支持的"丙"或"丁"的存在。换言之，指的是将目光所及的"甲"和"乙"现象背后的、从根本上给予支持的不可见的源泉之处，纳入研究的视野。或许可以说，这是发现艺术作品诞生的源泉，探究人类生命根源的研究。

美术史学，目前在"甲"与"乙"的细致却狭隘的比较研究中过于用时费力，其结果怕是会意外导致脱离美术史实的危险。换言之，限定于两国间或是两个作品间的比较研究，在追求严密性的同时，容易舍去诸多夹杂物，将作为比较对象的美术作品进行抽象化、概念化、单纯化，继而扭曲了实际的美术史。虽是作品之间细密而又实证性的比较研究，如果缺乏其他作品群的一定精确度的探究，也极易错误理解美术史的源流。也就是说，只是使细微可比较的作品脱颖而出，就会无视不能直接比较但具有某种间接影响关系的作品群。与此相对，虽是间接的影响关系较远的作品之间，也应运用各种资料开展研究，也就是说将"共时性"置于案头的研究，乃是东亚美术史的追求。

户田祯佑曾经说过："探求单纯的主题形态或空间构筑式样的类似，并言及相互的影响关系，虽是作为美术史的基本工作，但仅仅停留在这个层面上探讨影响关系，恐怕是不会再被允许了。现实更为错综复杂。"（《美术史中的中日关系》，收录于《美术史论丛》第7号，东京大学文学部美术史研究室，1991年刊）在中国绘画史的研究中，由于中国遗失了很多作品，如何填补缺失的部分成为重要的问题。户田祯佑提倡，其中缺失的部分，有必要由深受中国绘画影响的日本绘画来补充，也就是说，中国绘画史仅立足于中国一国的遗留品的研究是无法成立的。

在新的中日绘画史研究的进展中，日本的中国绘画史研究稳步前进，其间留下明显足迹的近代研究者包括大村西崖、内藤湖南，还有下店静市、岛田修二郎等人。第二次世界大战以后的研究者，不得不提的名字是米泽嘉圃、铃木敬。另外，有必要值得书写一笔的是将方法论研究凝聚为成果的户

田祯佑的名字。还有不可忽视的是近年来诸如竹浪远、河野道房等年轻一代学者的崭露头角。需要关注并看清的现状是，中国很多绘画已离开中国本土，散落在美国、欧洲各国以及日本等地，故而不能认为只有中国才是中国绘画史研究的唯一中心。也可以认为，当今时代必须考虑到研究自体的中心与周缘的相对化。如今，中国绘画史研究在全世界各国都有进展，相对而言已脱离了中国本土地域。

就此而言，本丛书中所介绍的日本的中国绘画史研究，有着很大的意义。今后，中国的研究学者，亦要对中国以外的中国绘画史研究青眼相加吧。日本的中国绘画史研究的情况，小川裕充的著述已经作了很好的整理，可以作为参考。(《日本的中国绘画史研究的动向及其展望——以宋元时代为中心》，收录于《美术史论丛》第17号，东京大学大学院人文社会系研究科·文学部美术史研究室，2001年刊)

综上可知，今后的中国绘画史研究，将作为东亚美术史而逐渐国际化。彼时，前述的将"共时性"置于案头的比较研究方法将会比较有效，我把这称为狭义的"美术交涉论"和广义的"文化交涉学"。

2020年春

（寿舒舒 译）

丛书凡例

一、"日本中国绘画研究译丛"遴选20世纪百年的日本学者研究中国绘画的相关著述,分若干辑陆续出版。

二、各书所用底本,参见各册译后记中的具体说明。

三、正文部分,日文原著中有引用中国文献的,用中国文献进行回译,不用意译;"支那"一词,正文中统一译成"中国",在原文参考文献中可以保留"支那"一词;原著中的"我国"在译文中处理成"日本";"北京故宫博物院"译成"故宫博物院","故宫博物院"译成"台北故宫博物院";专有名词保留,并加译者注进行说明;相关日本器物、典章制度等酌情添加译者注予以说明。

四、图版部分,尽量按原书原图重新配置清晰图版,少数情况予以同类替换。图注一般仍按原书格式,若有收藏地与收藏者变更者亦不变更,以存著述当时收藏地收藏者原始信息。

五、索引部分,选取重要的作品名、人名、术语三种词条,按照A→Z的顺序排列,制作成索引。

六、译后记,介绍原作版本、参校版本、原作者生平、译者对原作者在日本学术地位的评价、译者在翻译过程中的心得及对一些问题的处理方法等。

序言

　　本书旨在追溯自东晋顾恺之到五代荆浩五百年间山水画的主要发展历程，即这一时期的山水画史。然而年湮世远，多数大家只徒留姓名于古籍，作品能流传至今者屈指可数。其中偶有三四位名垂画史的代表画家，侥幸有画作留世，然皆为孤品。以遗留之孤品来管中窥豹当属不妥。故荆浩一名，依我之见，不过是《秋山瑞霭图》之别名罢了。

　　我担心这些本已寥若晨星的画迹，因我的怀疑而愈发减少。因为少见而多怪，乃薄学的通病。元代汤垕曾述怀说："大凡观画未精，多难为物，此上下通病也。仆少年见神妙之物稍不合所见，便目为伪，今则不然，多闻阙疑。古人之所以传世者，必有其实。古云'下士闻道大笑之，不笑不足以为道'，即此意也。"[1] 故仅以此为己之箴言。

　　画迹寥寥，展示的却是五百年的画史。念及历史种种，不禁暗自兴亡羊之叹。若忽略作品而大谈美术史，则会空无一物，我们唯有将所有注意力集中于这屈指可数的作品之上。故此，我们首先要弄清楚应当鉴赏什么、钻研什么、对本书该抱有怎样的态度？

　　如前所述，我唯愿该书成为一部像样的"美术史"。首先我必须着眼于这些"美术作品"中的"美术"——当然还包括其他种种要素，但我所关注

[1]　参见汤垕，《画鉴》，四库全书本。——译者

的并非他者而是"美术"——挖掘其美术意义、美的价值,着眼于那些用色彩线条平面图形勾勒出的绘画世界所表达的美学意义。实际上,通过美术作品来展示美术特性,是构成美术史的首要条件。

然而,美术作品都各自创造着其特有的美学世界,完全一样的作品是不存在的。但我们得从这些不同的作品中,发现它们的另一面及它们共有的美的意义。例如一组作品就具有同一类型的美。广义上讲,但凡美术作品,皆有"美术"价值。它们既有互不兼容的特性,又有共通的普遍性。必然会有仅关注作品普遍性的,美学或艺术学便属此列。然而这马上会令人想到其对立的做法,即正视作品差异,仅着眼于作品各自的特殊性。正因为着眼于特别之处,才会把许多作品视为一个连续相关的系列,而非孤立的存在。换言之,有了连续性,方能捕捉到其中的特殊性。也就是说,贯穿于所有作品的共同价值,皆体现在每一部作品的特殊性上。共同价值创造了特殊价值,通过后者,前者自身也得到了发展。在连续之中观察作品,正是以发展的眼光来看待作品。这里所观察的,是价值的发展,是在继承共同普遍价值的同时所创造的新价值,是美的价值世界拓展与升华的过程,是各作品被赋予的新属性。(当然一定存在另外一种观点,只关注与这种美学观点相对的价值发展。)[1] 由此才有"美术"的历史,才有"美术史"的世界。也就是说,美术史是一门将对象置于价值关系中,进而观察其特殊性的科学。它并非对每一幅作品做出价值判断,而是将其与价值挂钩,观察该作品的特殊性。换言之,它只着眼于其作为美术作品所呈现的特殊的美的价值(因此绝对不存在价值优劣问题)。由此,那些单纯效仿前人、价值上毫无突破的作品,必须排除在美术史之外。

"美术"的历史,即"美术史",便如是而始。但愿我能坚守这一立场。然而,其中仍存诸多疑问。首先,一件作品能否被纳入美术史,全系我一人之判断。如此一来,美术史就成了一部毫无客观性、纯粹为一家之言的历

[1] 此处括号为译者根据上下文逻辑判断而加。——译者

史。这话既对，也不对。前者仅关乎我的个人资质，后者则属方法问题。该美术史虽全凭我一人之鉴赏，但其实那是我用日渐深厚的鉴赏经验摸索出来的美术史的普遍规律，是独一无二的。试问若非如此，何来人类的学问？但若事实证明并非如此，那就说明我的个人资质不行，绝非方法有问题。康德曾在《未来形而上学导论·导言》中写道："既然凡是在别的科学上不敢说话的人，在形而上学问题上却派头十足地夸夸其谈，大言不惭地妄加评论，这是因为在这里他们的无知应该说同其他人的有知没有什么显著的区别。"[1]我只是害怕人们将这里的"形而上学"改为"艺术"后来诋毁我。

其次，作品的美的意义，须在发展的过程中方能捕捉到。也就是说，对某一作品的艺术感受，是基于某一特定的立场，在某种概念观照下产生的。然而如此一来，艺术不就倏忽间失去活力，变得不再是艺术了吗？确实如此。艺术并非概念世界中的事物。因此，倘若它是基于某种概念之上的，已然不能称为艺术。然而艺术史作为一门学问，或者说作为学术研究的艺术史，只有在这个概念世界中方能成立。就像灿烂的阳光，在物理学的世界里（与我们的经验相悖）应当被解释为以太运动。艺术的鉴赏与研究，"艺术"与"艺术研究"，不该混为一谈。

此外，或许读者会有如下疑问：为何此书毫不涉及绘画主题、画家所处时代背景，抑或画家的传记等？这些难道不是与绘画直接相关的吗？然而，上述这些内容，需要从一个与美术史截然不同的角度出发加以研究。显然，弄清楚这些于美术毫无意义可言。诚然，艺术家会把他所处的时代背景、当时的全部文化、周边的自然环境当作艺术创作的材料。人生的一切皆可成为艺术的材料。美术也是艺术的一种，因此这些材料或主题就可作为美术作品加以研究了。但能明确做到这点的，只有主题素材而已。然而从字面意义来看，"主题素材"与作品的美术意义毫不相干。因为材料与素材本身

[1] 原作者参照的是木村秀吉，《哲学序说》，东京：文书堂，昭和四年（1929）。此处译文参照了康德著、庞景仁译，《未来形而上学导论》，北京：商务印书馆，1982，第22页。——译者

并非美术。江南的山水并非董源的"山水",《华严经》也不是天平美术。[1]
我们的研究对象，只是美术作品表现出来的美的价值而已。例如，美术史学家从《华严经》中发现的美的意义，与《华严经》自身的意义迥然不同。倘若硬要说两者的交集是后者体现了前者的意义，那么实际上并不是通过研究材料弄清了美术意义；相反，是先了解了美术的意义，然后才发现材料的意义与其一致。而且这两者的一致，仅指形式层面，其实两者并不相同。《华严经》的精神与天平美术的意义截然不同，因为《华严经》本身并非美术作品，也未曾孕育出美术家，只是美术家将这些材料的美的意义运用到了自己的画作中。能使某一作品成为美术作品的，实际上只有作者本身的艺术家素质与独创性而已。那些材料只有通过作者的美术功力，才能被创作为美术。主题研究，永远不会成为美术史的任务。

时代境遇研究也只是美术史之外的东西。美术家也好，普通民众也好，确实都活在那个时代背景中，活在所有文化现象中。因此，美术家也自然而然地将其吸收，使自己成长。他用自己的方式，将其摄取，使之成为他自身的一部分（也就是说，这并非时代的作用，而是他自己的功劳，时代不过是材料罢了。因为即使时代背景相同，也无法成就同样的人格）。但我们可以认同这种联系，通过它来研究时代。不过由此探明的是时代的历史，而非美术的历史。这只是普通文化史的任务。美术家其实只是从当时的文化现象中，探询美的意义，并将其创作成他个人的艺术。并非时代造就了他，而是他构建了时代的美的意义。连他自己也无法预测，他会创作出怎样的作品（即便在同一时代，也会出现截然相反的美术）。因此，研究表象层面的时代，对探明美术意义毫无助益。时代或时代精神的研究，只能表明它自身的意义，却无法探明美术的意义。而所谓时代精神的反映，犯了单纯的逻辑错误。时代精神原本便是从那个时代的所有文化中，一一提取共通之物并加以归纳总结而得出的。因为有这样的时代，才出现了这样的作品——例如由于处在如此浪漫的时代，美术作

[1]　天平美术，天平（710—794），即奈良朝后期。天平美术指这个时期的美术。

品也体现了这种浪漫精神——这种说法,显然犯了逻辑学上循环论证的错误。我们只需坚持"美术史",坚持美术史的立场。将历史的一般研究方法照搬到美术史上,原本就不符合美术的特性。

此外,美术家在与时代际遇及其他各种事物的碰撞中创作出美术作品的过程,抑或由其自身精神世界而创作出美术作品的过程,这些都不是美术史学家的研究对象,而应属美学家或传记研究者的研究范畴。而且,创作者的传记研究归根结底不过是传记研究罢了。我应当摒弃一切美术史以外的东西,抵御各种知识方面的诱惑,仅关注作品自身的意义。唯有作品的颜色线条表面形态所创造的美学世界,才是我的研究对象。因此哪怕是作品中的一笔一画,也在我的观察范围之内。不过,是一一论述细节,还是只捕捉大致的发展脉络,则是美术史家的自由了。我遵循的是后者。偶有细节分析,也是出于主旨需要无法避免而已。

然而,我有时也会涉及作者的传记,而且引用前人主张之处不在少数。但这并不意味着我非要借鉴这些才能明白作品的意义(实际上,我在掌握作品意义之后,才发现它们与这些内容相吻合)。而且这些内容也从未在我理解作品时给过我启示(即便真给过我启示,也不能成为将其纳入美术史的依据。若出现这种情况,只能说明我自乱立场)。那些引用只是为了说明我所说的并非我的独创性见解,这是美术史学家的义务,或者可以理解为谦逊之意,仅此而已。

本书是东方文化学院京都研究所[1]的课题"以宋元为中心的中国绘画史"(1929—1931)的部分研究成果。

值此成书之际,谨向多年来对我谆谆教导的内藤湖南博士致以诚挚的

[1]　东方文化学院京都研究所成立十1924年,以研究中国文化为己任,最初有东京、京都两所,受当时日本外务省资助。1938年4月,京都研究所改为东方文化研究所,后于1949年1月与旧人文科学研究所、西洋文化研究所合并,成立了京都大学人文科学研究所,延续至今。该机构主要目的是对世界文化进行人文科学的综合研究。——译者

谢意。同时我要感谢已故恩师深田康算博士[1]，以及滨田耕作博士[2]、植田寿藏博士[3]的热心指导。

我还要向长年为我的研究敞开宝库的各位收藏家致谢，在他们的鼎力相助下，拙作才得以完成。特别要感谢已故的上野理一[4]、上野精一[5]、斋藤董盦、阿部房次郎[6]、小川睦之辅[7]和山本悌二郎[8]。还有博文堂老板原田庄左卫门与原田悟朗，两位为了我的研究不辞辛劳地奔波，特此一并致谢。

本书插图，除《女史箴图》外，均系小林写真制版所杉本信太郎拍摄的画迹。当我看到我国最好的技术用在拙作上，并恰如其分地展示了我的想法，身为作者，真是对该写真制版所及杉本信太郎感激不尽。

一九三三年十一月八日

伊势专一郎

[1]　深田康算（1878—1928），日本明治—大正时期的美学家，京都帝国大学教授。他奠定了西方美学在日本的基础。——译者
[2]　滨田耕作（1881—1938），日本考古学者，京都帝国大学校长。他将学术考古学引入日本，在美术史等方面也多有著述。——译者
[3]　植田寿藏（1886—1973），日本大正—昭和时期的美术评论家，京都大学名誉教授。著有《艺术史的课题》等。——译者
[4]　原文为上野有竹斋。上野有竹斋即上野理一（1848—1919），号有竹斋，日本《朝日新闻》创始人之一，收藏了大量古代美术作品。——译者
[5]　上野精一（1882—1970），上野理一长子，《朝日新闻》社长。参见思文阁出版的《美术人名辞典》电子版。——译者
[6]　阿部房次郎（1868—1937），日本明治—昭和前期的实业家。——译者
[7]　小川睦之辅（1885—1951），日本大正—昭和时期的解剖学者，京都大学名誉教授。——译者
[8]　山本悌二郎（1870—1937），日本明治—昭和时期的实业家、政治家。——译者

目　录

图版

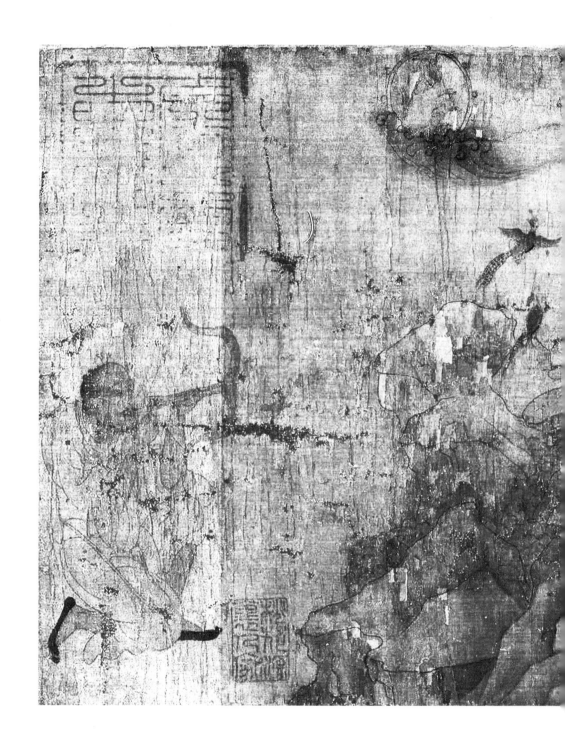

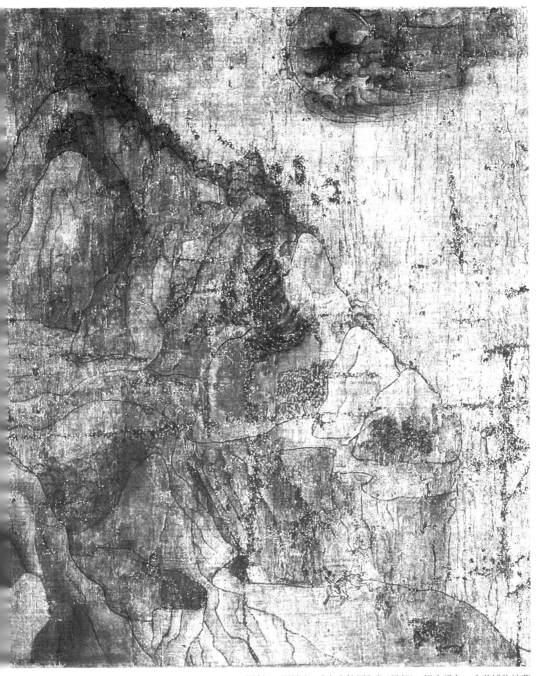

图版1　顾恺之　《女史箴图》卷（局部）　绢本设色　大英博物馆藏

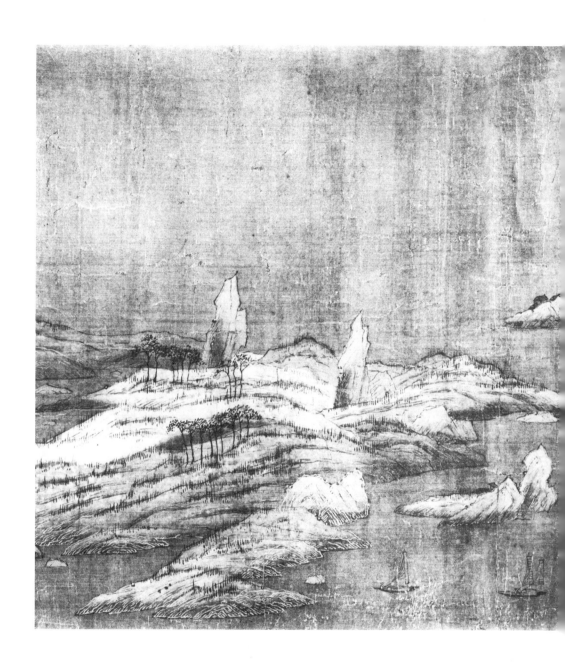

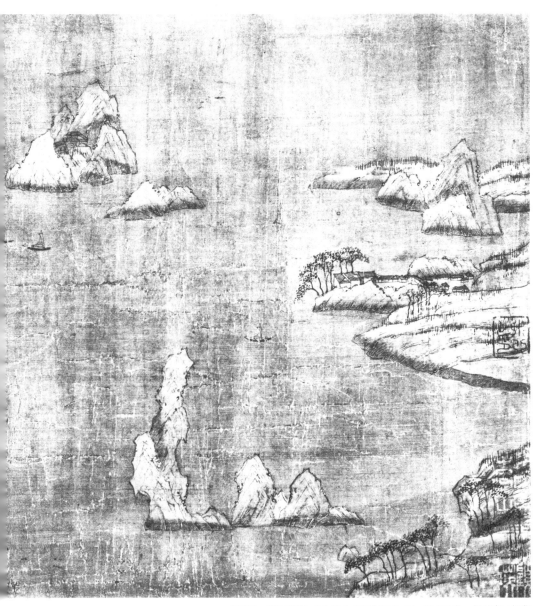

图版2　传李昭道　《金碧山水图》卷（2-1）　绢本设色　笹川喜三郎藏

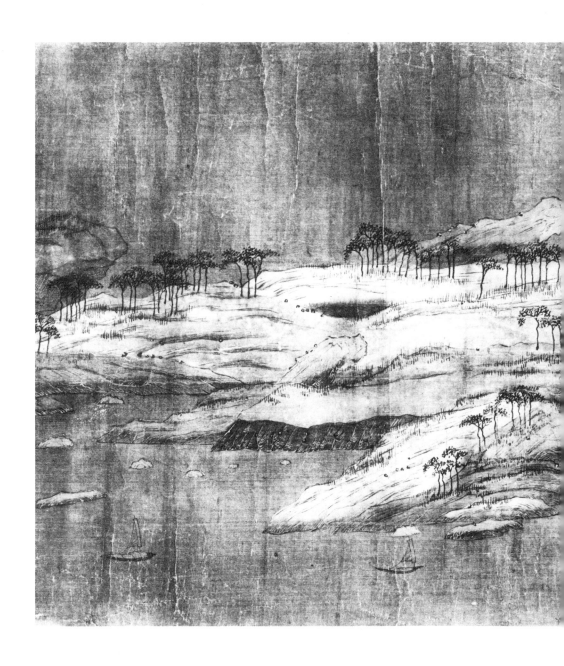

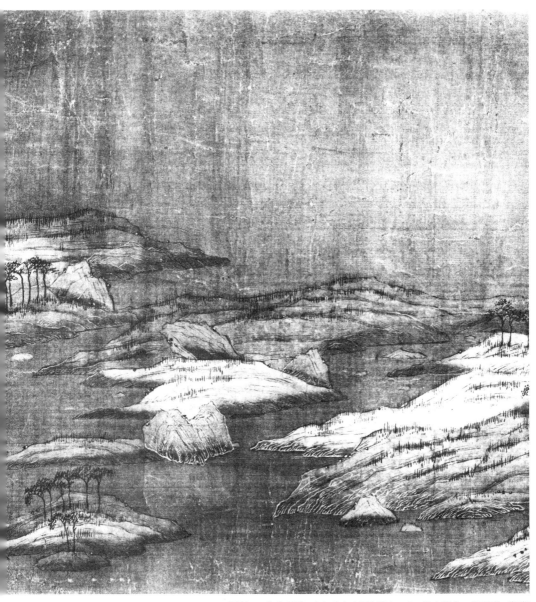

图版 2　传李昭道　《金碧山水图》卷（2-2）　绢本设色　笹川喜三郎藏

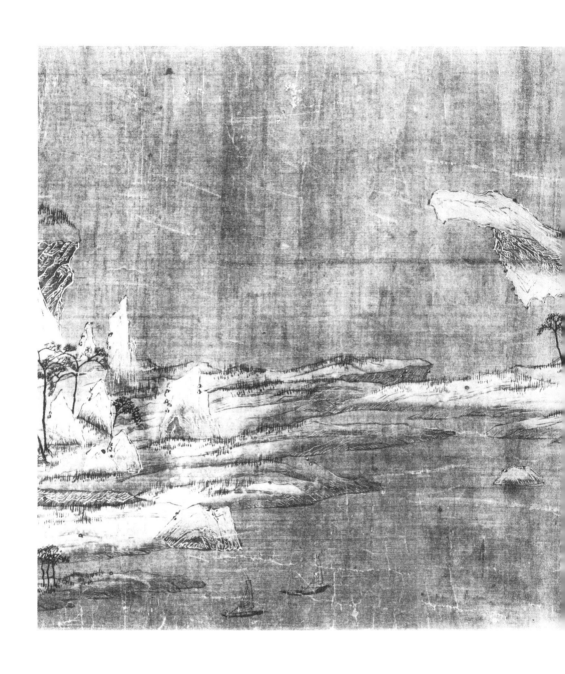

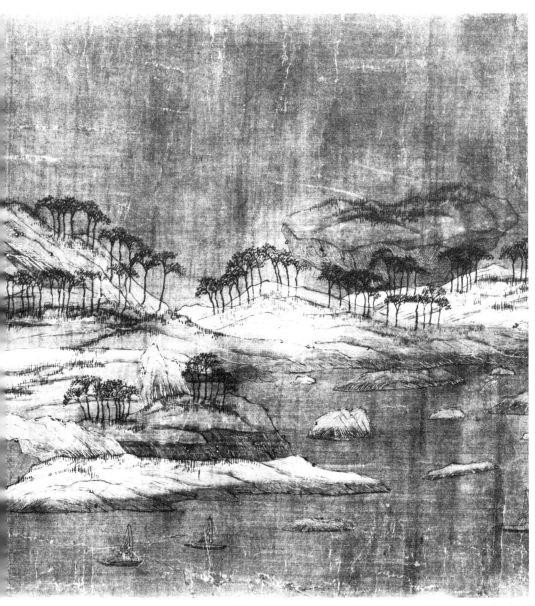

图版2　传李昭道　《金碧山水图》卷（2-3）　绢本设色　笹川喜三郎藏

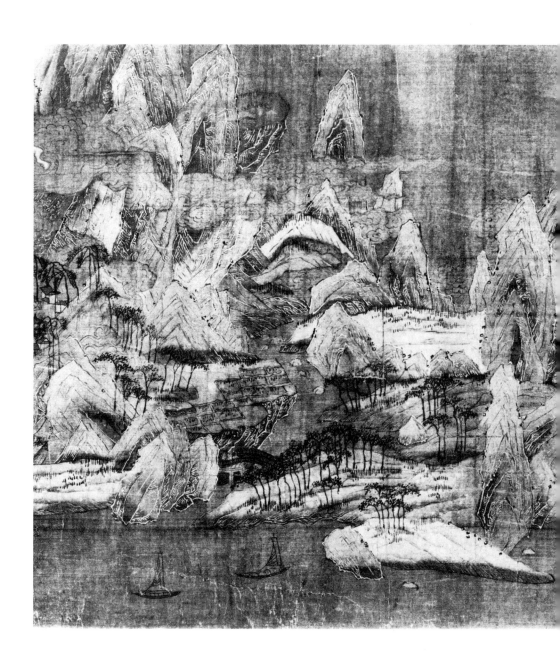

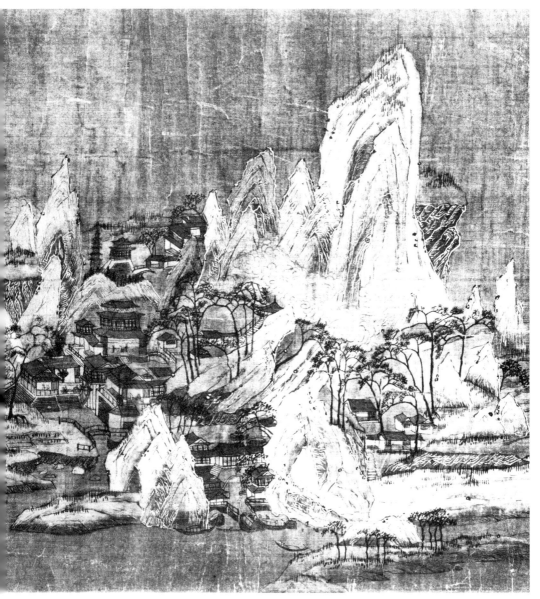

图版2　传李昭道　《金碧山水图》卷（2-4）　绢本设色　笹川喜三郎藏

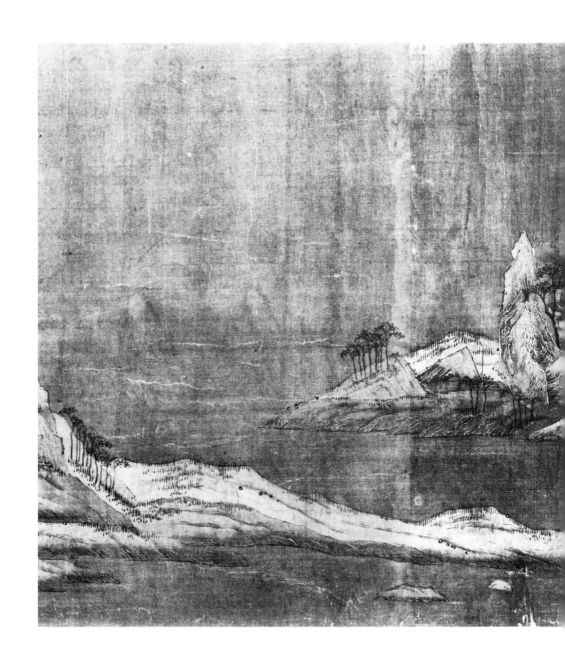

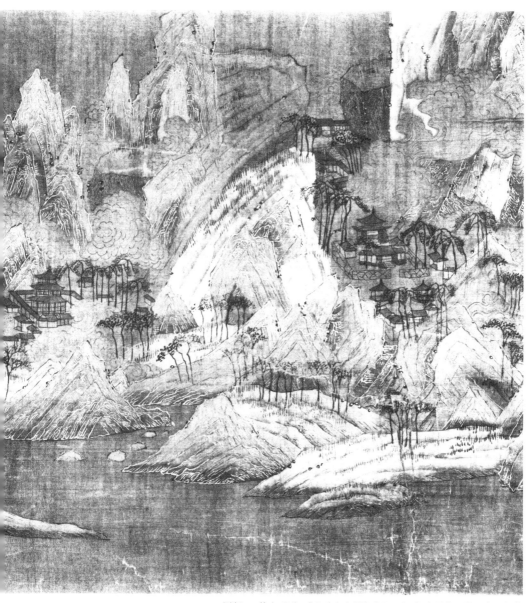

图版2　传李昭道　《金碧山水图》卷（2-5）　绢本设色　笹川喜三郎藏

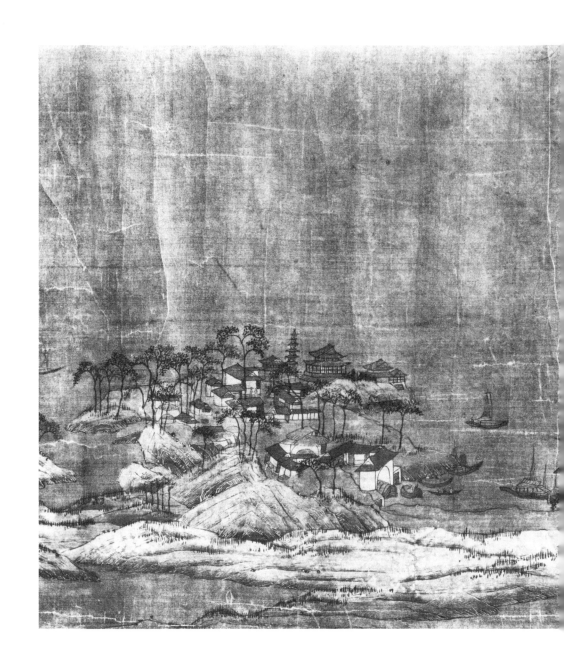

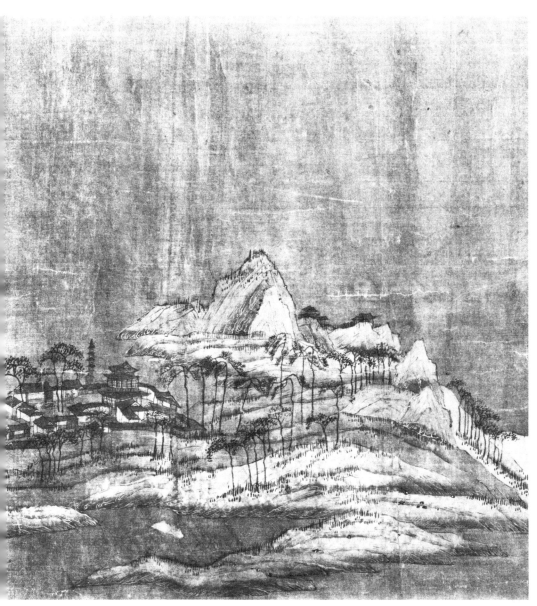

图版2　传李昭道　《金碧山水图》卷（2-6）　绢本设色　笹川喜三郎藏

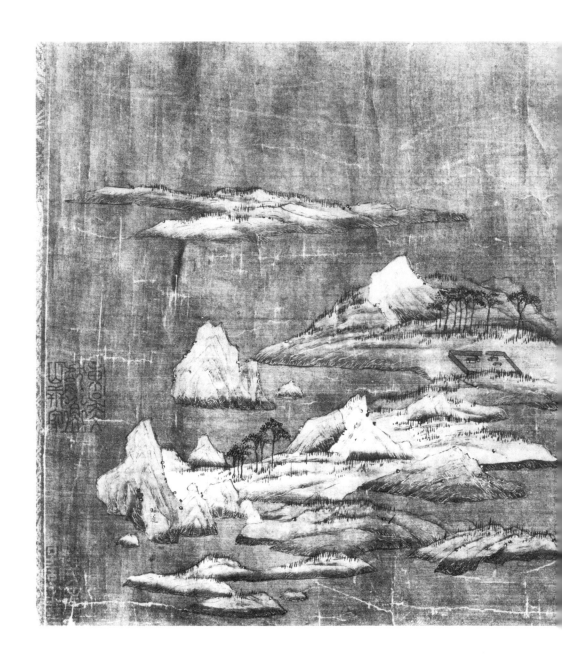

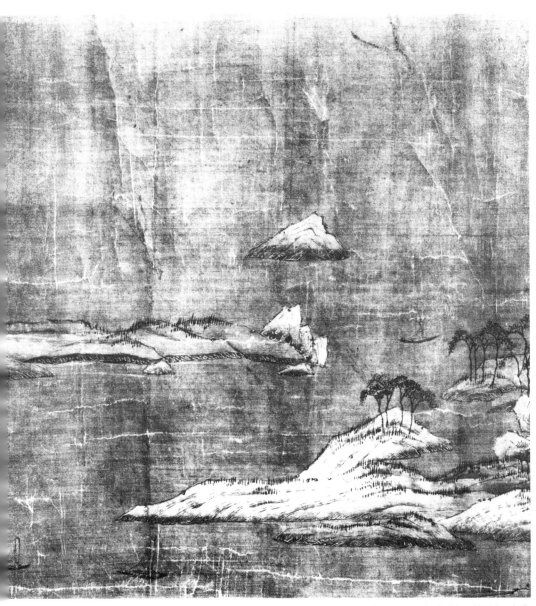

图版2　传李昭道　《金碧山水图》卷（2-7）　绢本设色　笹川喜三郎藏

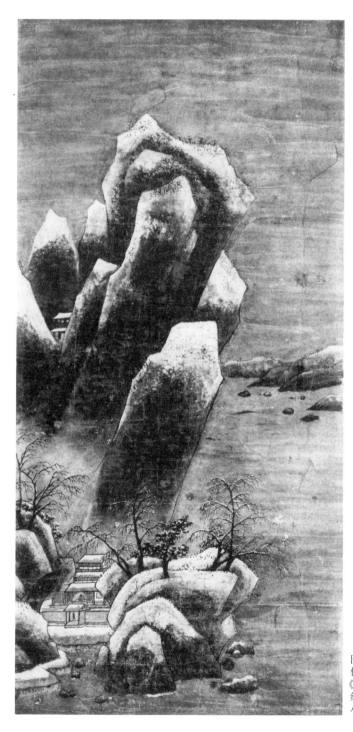

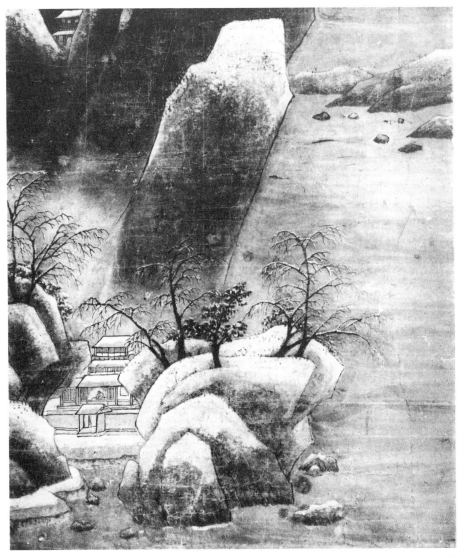

图版3　作者不详　《雪山图》轴（局部）　绢本设色　小川睦之辅藏

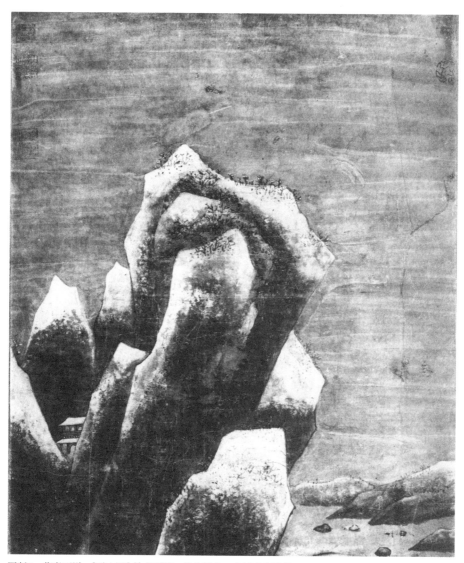

图版3　作者不详　《雪山图》轴（局部）　绢本设色　小川睦之辅藏

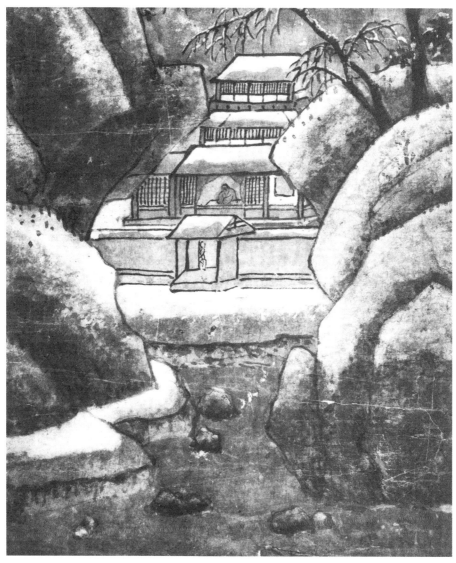

图版3　作者不详　《雪山图》轴（局部）　绢本设色　小川睦之辅藏

图版4　王维　《江山雪霁图》卷(4-1)　绢本水墨　小川睦之辅藏

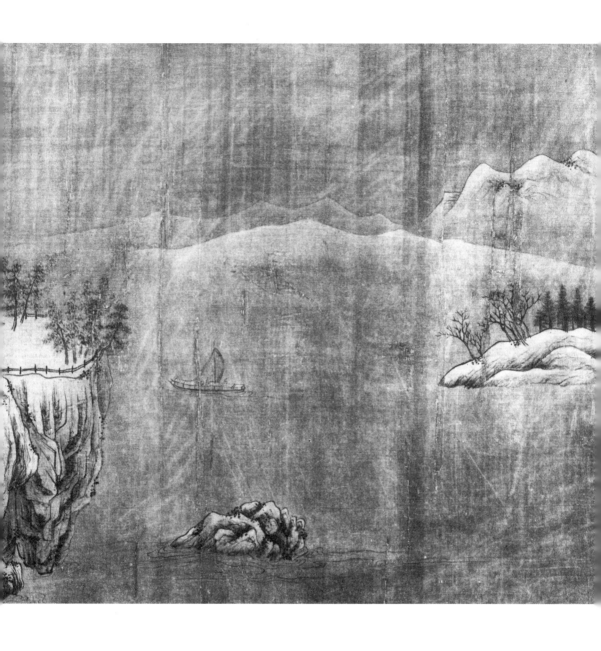

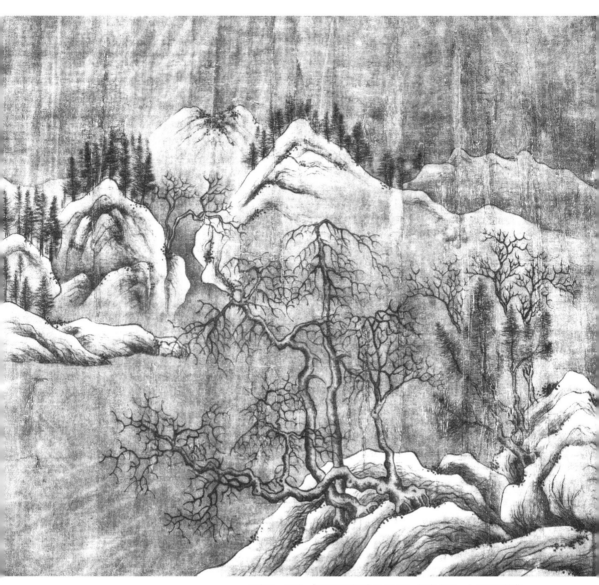

图版4　王维　《江山雪霁图》卷（4-2）　绢本水墨　小川睦之辅藏

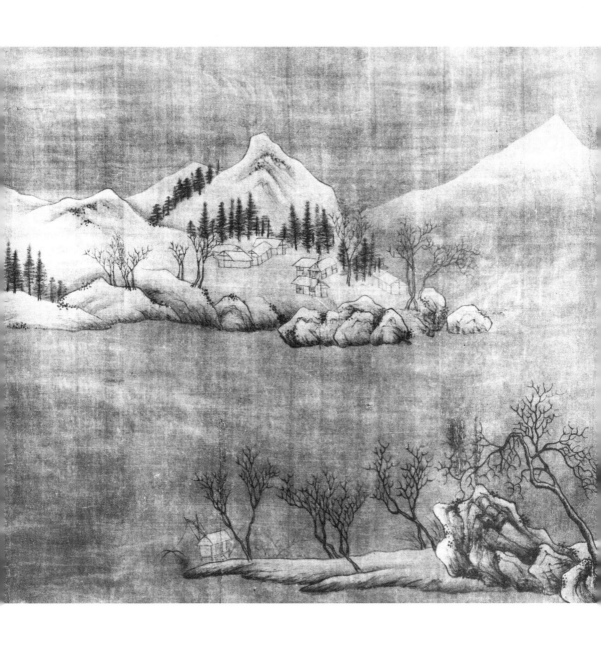

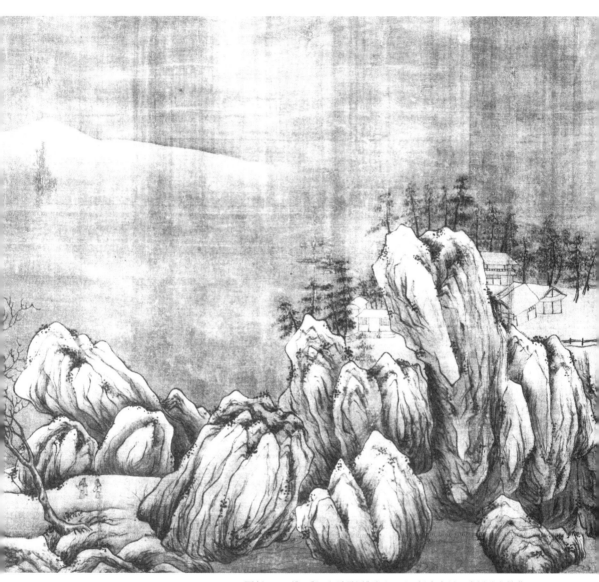

图版4　王维　《江山雪霁图》卷（4-3）　绢本水墨　小川睦之辅藏

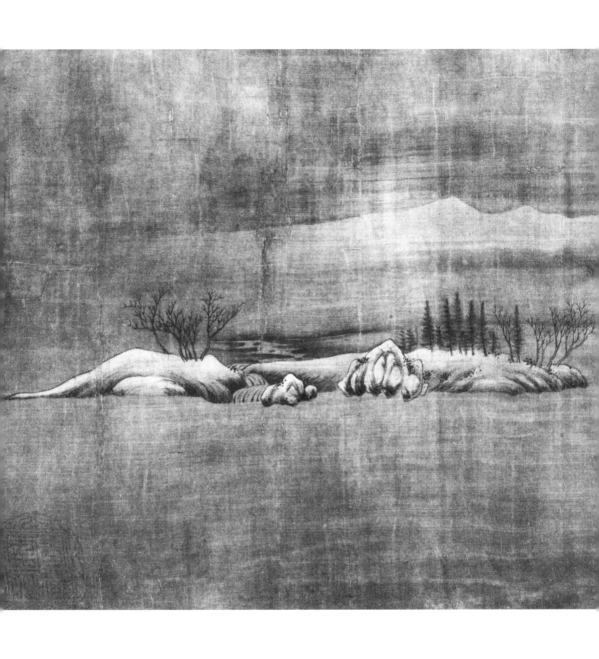

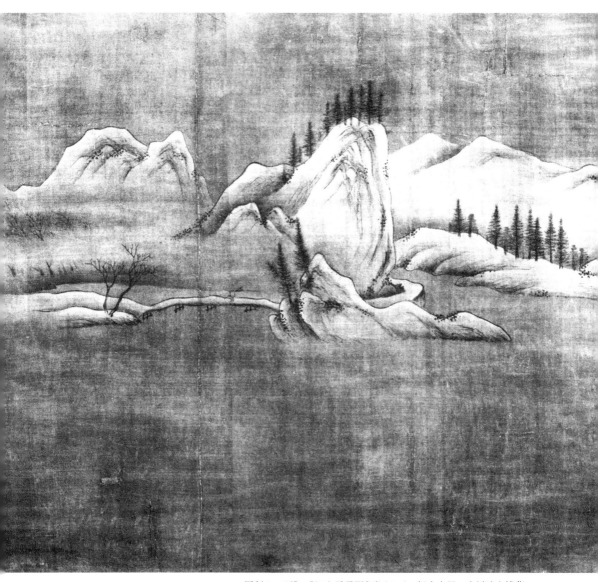

图版4　王维　《江山雪霁图》卷（4-4）　绢本水墨　小川睦之辅藏

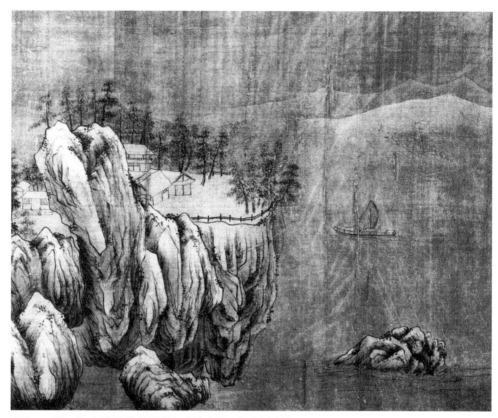

图版4 王维 《江山雪霁图》卷(局部) 绢本水墨 小川睦之辅藏

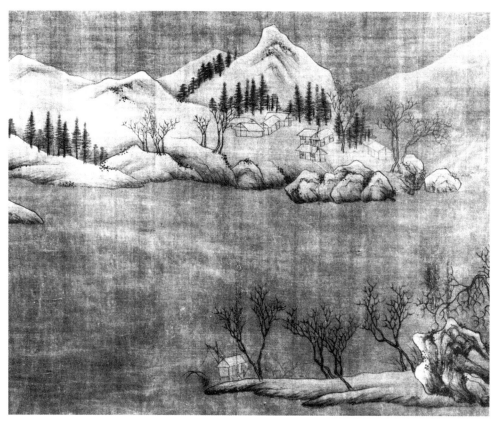

图版4　王维　《江山雪霁图》卷（局部）　绢本水墨　小川睦之辅藏

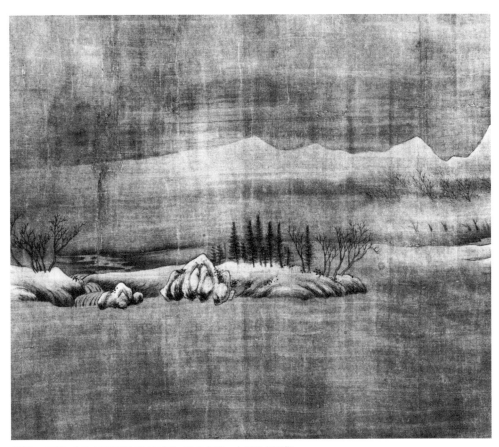

图版4 王维 《江山雪霁图》卷（局部） 绢本水墨 小川睦之辅藏

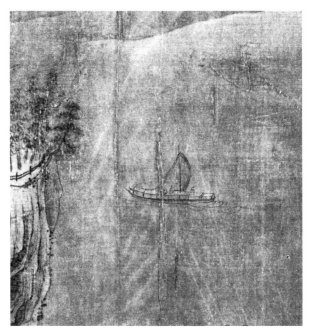

图版4 王维 《江山雪霁图》卷（局部） 绢本水墨 小川睦之辅藏

图版4 王维 《江山雪霁图》卷（局部）–1 绢本水墨 小川睦之辅藏

图版4 王维 《江山雪霁图》卷（局部）–2 绢本水墨 小川睦之辅藏

图版4　王维　《江山雪霁图》卷（局部）–1　绢本水墨　小川睦之辅藏

图版4　王维　《江山雪霁图》卷（局部）–2　绢本水墨　小川睦之辅藏

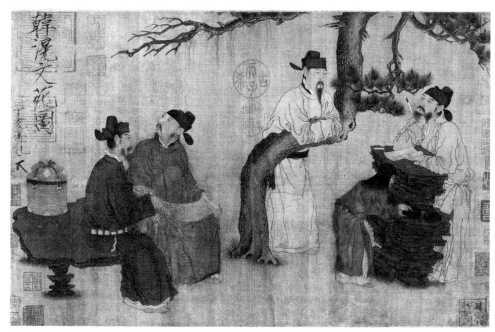

图版5　韩滉　《文苑图》　阿部房次郎藏

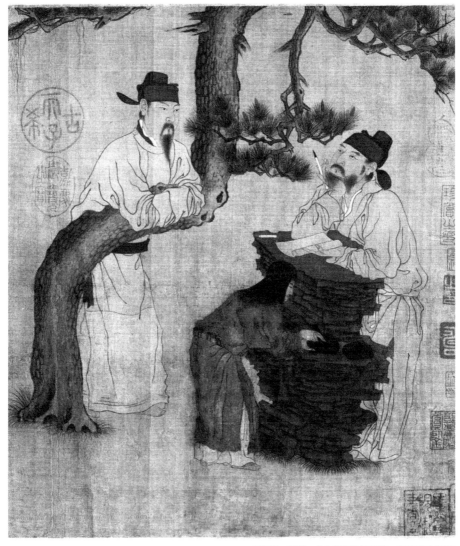

图版5　韩滉　《文苑图》(局部)　阿部房次郎藏

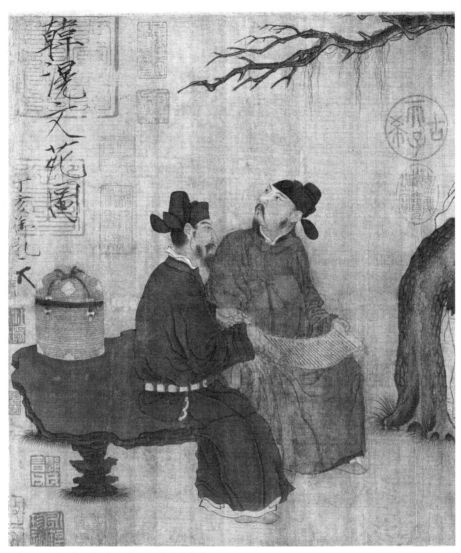

图版5　韩滉　《文苑图》(局部)　阿部房次郎藏

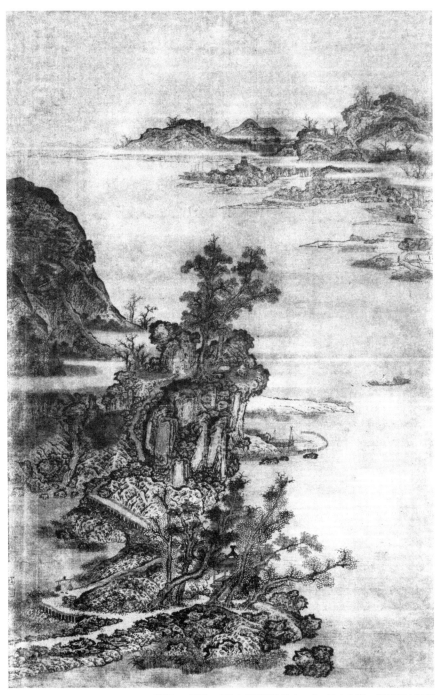

图版6 荆浩 《秋山瑞霭图》轴(6-1) 绢本水墨 阿部房次郎藏

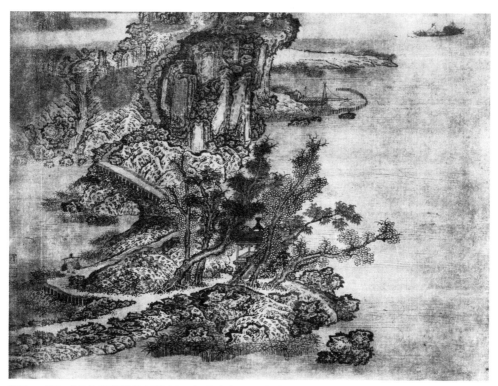

图版 6　荆浩　《秋山瑞霭图》轴（局部）(6-2)　绢本水墨　阿部房次郎藏

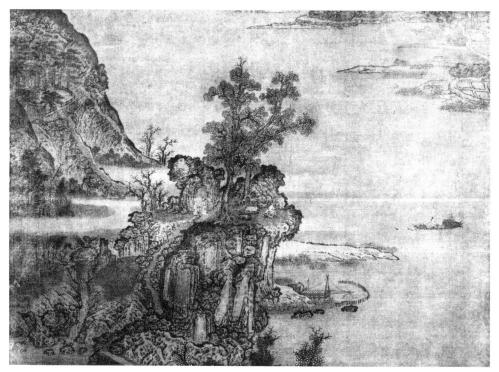

图版6　荆浩　《秋山瑞霭图》轴（局部）(6-3)　绢本水墨　阿部房次郎藏

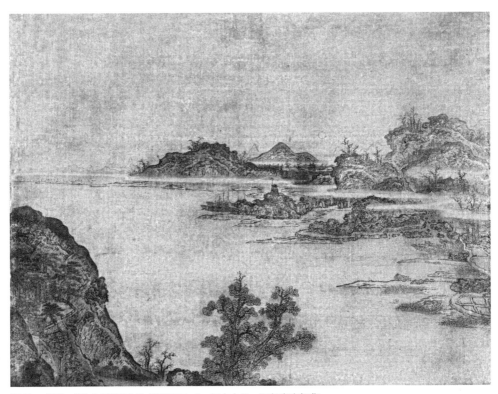

图版6 荆浩 《秋山瑞霭图》轴(局部)(6-4) 绢本水墨 阿部房次郎藏

图版6 荆浩 《秋山瑞霭图》轴（局部）(6-5) 绢本水墨 阿部房次郎藏

图版6　荆浩　《秋山瑞霭图》轴（局部）(6-6)　绢本水墨　阿部房次郎藏

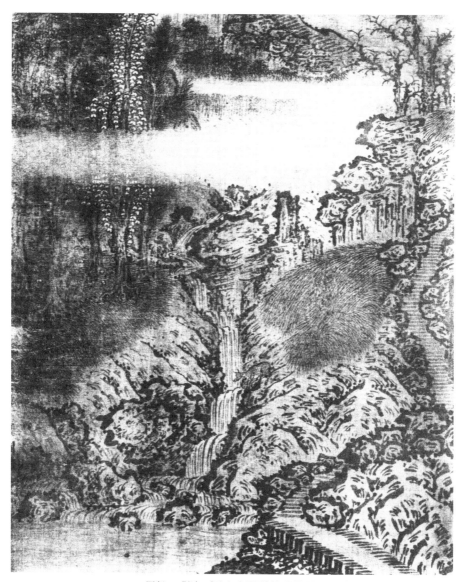

图版6 荆浩 《秋山瑞霭图》轴（局部）(6-7) 绢本水墨 阿部房次郎藏

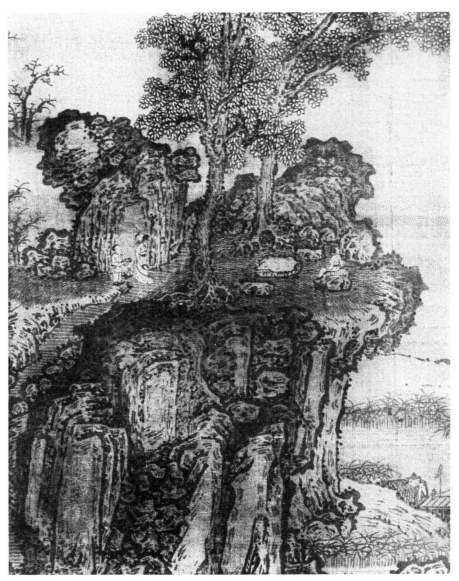

图版6 荆浩 《秋山瑞霭图》轴（局部）(6-8) 绢本水墨 阿部房次郎藏

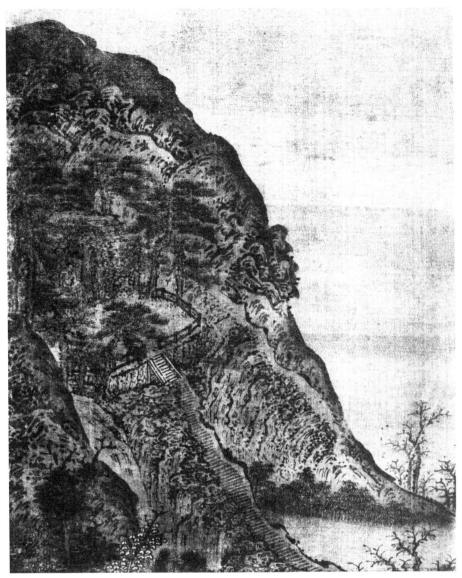

图版6 荆浩 《秋山瑞霭图》轴（局部）(6-9) 绢本水墨 阿部房次郎藏

图版6 荆浩 《秋山瑞霭图》轴（局部）(6-10) 绢本水墨 阿部房次郎藏

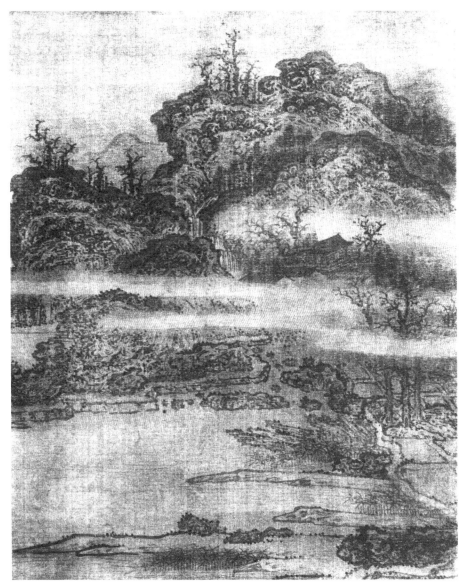

图版6 荆浩 《秋山瑞霭图》轴（局部）(6-11) 绢本水墨 阿部房次郎藏

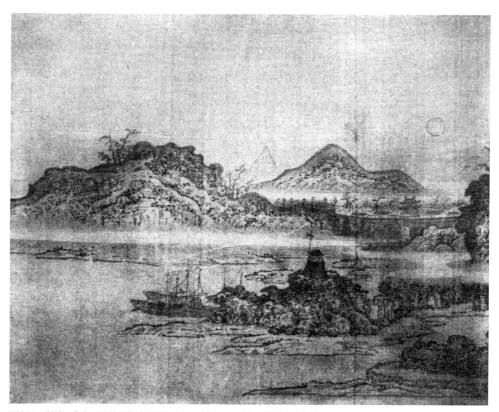

图版6　荆浩　《秋山瑞霭图》轴(局部)(6-12)　绢本水墨　阿部房次郎藏

图版6　荆浩　《秋山瑞霭图》轴（局部）（6-13）　绢本水墨　阿部房次郎藏

第一章　顾恺之

山水画是指山川自然景色独立成为绘画主题，而不是作为背景或附属物的作品。那么山水画始于何时？当然如今已无法追溯其真正源头，不过若以文献记载为依据，大概得将裴孝源在《贞观公私画史》中提到的魏高贵乡公曹髦所作的《黄河流势图》视为最早的山水画。从其画题可推知，这是一幅"山水画"。有关绘画的记录，最早可见于《尚书》。然而唯独山水画直到三国时代才出现，从某种意义上说，可能有些过迟了，或者应当视为记录上的疏漏。不过绘画主题中登场最晚的本来就是山水画。实际上任何地方的美术史，最初代表性的画题都是人或动物，自然风景出现得最晚。因此到三国时代才出现山水画，不见得过晚。而且，结合三国前后的各种画迹以及其他有关绘画的记载，这也未必不自然，很难单纯将其视为记录上的疏漏。[1]即便在西方，从

[1]　绘画在意识到自身专长前，需要经历漫长的岁月，其他艺术也是如此。在很长时间内，它是建筑的奴隶，是宗教或道德的代言者，抑或是历史或故事的叙述者。比如，寺院的壁画便是一种书籍。参拜的人们在欣赏美丽的色彩、线条的同时，也会阅读上面关于佛的传记或教理。可以说绘画是引导成人了解宗教、道德、历史的入门书。张彦远在《历代名画记》开篇中谈及的对绘画的要求，也是如此。在很长时间里，绘画对他者的入侵不以为怪，它自己也长期寄居在别处。但是，它迎来了从这漫长睡眠中醒悟的时刻，虽然过程缓慢。肖像画和山水画的出现，以及宗教画中的人物变得接近现实，都表明绘画的清醒时刻即将到来。仅就山水画而言，这种半睡半醒的状态，便是始于顾恺之，终于唐末荆浩的这数百年。

乍一看，山水画没有"内容"（文学、传说、宗教等方面），也就是说，它安心于摆脱了他者奴隶的身份，固步于自己的专长。但其实山水画最初并非如此。正如本节所述，顾恺之并不是按照印象中真实的自然来创作山水画中的"自然"。当然，他在此想要表现一些"内容"。他想要通过山水的形态来构建人性或人。王维没有画论，所以无从知晓他的主张（作为他的画论流传下来的，恐怕是明代

其漫长的绘画史来看，风景画也实属新事物。希腊罗马时代是没有风景画的，中世纪也看不到风景画的踪影，到了文艺复兴时期它才最终出现。一般认为德国画家阿尔布雷特·丢勒（1471—1528）是风景画的鼻祖。不过在中国，山水画不像西方那样到了近代才出现。

当然，《黄河流势图》的画迹并未流传至今，因而我们无从知晓其画风如何。但无论从其前后的各种画风还是相关记录都不难推断出它应该是一幅类似于鸟瞰图的地图，与现今所谓的山水画的性质大不相同。但由于此画迹已不复存在，无从考证，因而将其排除在外，那么中国最早的山水画非六朝东晋时期顾恺之的《女史箴图》[1]（大英博物馆藏·图版1）莫属了。《女史

[1] 《女史箴图》最早作为顾恺之的画迹收录于米芾的《画史》中。随后自《宣和画谱》以来，在历代诸多记录中，它都被视为顾恺之的作品。但其中也有像明末陈继儒那般，认为它是后人临摹之作。"《女史箴》余见于吴门，向来谓是顾恺之，其实宋初笔，箴乃高宗书，非献之也。"（《妮古录》）（译者注：见《清河书画舫》，《四库全书》）。日本也有不少这方面的研究，其中关于创作年代的争议尤其多，甚至有人认为它是宋代的画作。我并非想要坚称这是顾恺之原作，但它是六朝的画迹，哪怕它是摹本，也是忠实的临摹之作。退一万步讲，它也不会晚于唐初，也许是顾恺之真迹。然而实际上，陈继儒的结论不可能成立，《女史箴图》作为顾恺之的画迹从古流传至今，而且书画画风也显示其乃六朝的画作，那么将其视为顾恺之的画迹也并无大碍。若有洁癖无法认同，也可以重新设定一个"《女史箴图》的作者"来。严格来说，此文中的"顾恺之"等同于"《女史箴图》的作者"。我们不得不事先假设，《女史箴图》至少正确展现了顾恺之的画风。

在此，我将历来众多研究《女史箴图》创作年代中最受信赖的代表作品——内藤湖南博士的《中国绘画史讲话》（《佛教美术》第7册中的，谈话笔记）——抄录于下，以免画蛇添足。

"《女史箴图》现保存在大英博物馆中。关于这幅画有许多争论，泷博士已经做过研究，现在正努力确定其创作的年代。中国人曾说这幅画是英国前国王举行戴冠仪式时清朝赠送的贺礼，而大英博物馆则说是购买的。在中国，人们从前认为这幅画创作于六朝时代，最晚也是唐朝初期精密的临摹，只有明代末期的陈继儒在《妮古录》中阐述说是宋代画家的手笔。这幅画是长卷，画的中间书有关于女史箴的文章。董其昌认为画是顾恺之的真迹，书法是王献之的亲笔。早在宋代，米芾在其所著的《画史》中记述说这幅画出自顾恺之，还记载了该画的收藏家，由此可见，自古人们就对此画系顾恺之的手笔这一点深信不疑。因此，陈继儒的说法并不正确，他认为画是宋代初期所作，书法则是南宋高宗的亲笔，这是为了反驳董其昌的说法的一家之言。该画之所以被称为《女史箴》这篇文章的缘故。北宋时代的米芾要比南宋的高宗更早提及《女史箴图》这个名称，所以认为书法出自高宗手笔的说法并不正确。而且，从这幅画的创作过程来看，宋代初期已经有画，而书法则在一百几十年以后才写成，这种推论不合理。另外，从绘画风格来看，笔者也不敢苟同上述说法。将该画卷上的书法和陈朝智永的《千字文》书法比较（见插图1），可以看出相同的文字相似度极高。高宗也临摹过智永的《千字文》，对照《女史箴图》中的题款和智永的《千字文》以及高宗的手迹，便可知其异同。因此，《女史箴图》的创作年代至少应该是智永在世时。由此可以大致推算出

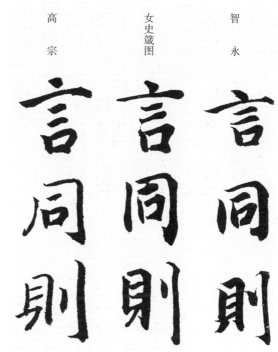

插图1 《女史箴图》卷字迹及
智永、南宋高宗赵构书

箴图》中有一幅山水画。据《图画见闻志》记载，顾恺之还作有一幅写景的《雪霁望五老峰图》，然而在郭若虚那个时代就已"无法看到真迹"了。

《女史箴图》是根据张华的《女史箴》创作而成的，顾恺之为原文每一节内容配了一幅图，现存共九图。[1] 各图之间，毫无美术意义上的连续性，每

该画的年代，即应该在唐初以前，也就是说可以肯定这幅画卷即使不是顾恺之的真迹，至少也应该是六朝末期以前的临摹，与顾恺之在世时相距不远。笔者收藏的北魏神龟元年(518)孙宝憘造像的拓本中的人物以及龙门宾阳洞浮雕的人物，还有京都帝国大学考古学教研室现存的陶俑，皆与此画中戴纱帽的人物相同。神龟元年是梁武帝天监(502—519)末年，与顾恺之的年代相距不远，观察陶俑的陶质也可以肯定是六朝时代。另外，还有一幅唐代阎立本的《帝王图》，描绘了从汉昭帝到隋炀帝时期的十三位天子的画像，该画的肖像皆与《女史箴图》中的人物十分相像。这也说明《女史箴图》的创作年代绝不会晚于唐初。另外，该画中还描绘有山峦，据笔者所见，这和正仓院琵琶图十分相似。从这一点分析也可知，该画乃唐代以前的产物，即便不是顾恺之的真迹，也是最接近其绘画风格的一幅。"

[1] 《女史箴图》的题款《女史箴》中如今独缺篇首的一部分："茫茫造化，二仪始分。散气流形，既陶既甄。在帝庖牺，肇经天人。爰始夫妇，以及君臣。家道以正，王猷有伦。妇德尚柔，含章贞吉。婉嫕淑慎，正位居室。施衿结褵，虔恭中馈。肃慎尔仪，式瞻清懿。樊姬感庄，不食鲜禽。卫女矫桓，耳忘

| 第一章　顾恺之 | 5 |

插图2 顾恺之 《洛神赋图》卷（局部） 美国弗利尔美术馆藏

幅都可独立成卷。其中，山水画与前后的人物画毫无关联，完全独立。同时它也不是其他任何一幅画的背景。也就是说，它是一幅完全独立的山水画。因此中国山水画的开端当数《女史箴图》。顾恺之还有一幅题为《洛神赋图》[1]（美国弗利尔美术馆藏·插图2，一般被认为是宋代的摹本）的作品，会令人联想到他的山水画。

顾恺之的山水画是中国现存最早的山水画作品，同时顾恺之又因《画云台山记》而成了中国画论史上第一个论及山水画的画论家。作为画论家，他又可谓中国第一人，在他之前，无人能担当起"画论家"这一称号。然而其画论只留存下三篇，即《论画》《魏晋胜流画赞》和《画云台山记》，都是自古相传的脱字讹误版本，收录在晚唐张彦远的《历代名画记》中。他的其他画论都湮灭在历史中不得一见。其中《画云台山记》记述了顾恺

和音。志厉义高，而二主易心。玄熊攀槛，冯媛趋进。夫岂无畏，知死不窘。"也许在现存的第一幅图之前还有几段画卷，但如今只有从"班婕有辞"开始直至文末的九幅图卷。（译者按，大英博物馆藏《女史箴图》是从"玄熊攀槛"开始的，但"玄熊攀槛"云云四句文字已阙。）

[1] 《洛神赋图》被认为是顾恺之由曹植吟咏洛水女神的《洛神赋》创作而成。但通常认为这并非他的真迹，而是后世的摹本，是宋人的摹本，因为线条间掺杂着唐代以后常用的粗线条，虽然显得有些古拙。它原本是端方的藏品。请参阅阮元的《石渠随笔》、胡敬的《西清札记》、内藤湖南博士的《中国绘画史讲话》（《佛教美术》第七册）。

之对山水画创作的意见，即山水画画什么，体现怎样的美术意义，遵循怎样的表现方式。该画论既是一部顾恺之的创作经验录，又是他的创作计划书。或许顾恺之只是用文字复现了其创作而已。这正好从另一侧面阐释了其山水画及《女史箴图》的意义。他的山水画论开创了画论史的先河，成为同时代人山水画论的起点和基础。后来南朝宋的宗炳（《宋书》云："元嘉二十年，炳卒，时年六十九。"其生涯与顾恺之晚年的二三十年交叉）所作的《画山水序》，还有王微《宋书》云："元嘉三十年卒，时年三十九。"所作的《叙画》（虽然其所论并非全是山水画），都至少部分传承了顾恺之的《画云台山记》。顺便提一下，《画山水序》和《叙画》均收录于《历代名画记》中，张彦远还特地为后者写了"其略曰"。这三篇，便是中国最早的六朝时期的全部山水画论了。

顾恺之不是特例，中国的画论原本就不是出于学问需要而发展起来的，而仅仅源于对现实中绘画的兴趣，因此画论常与现实中的绘画密不可分。所述内容或是对一切现实中绘画的批评，或是有关绘画创作的争论（包括部分绘画理论——不过都是朴素的常识类内容），偶尔涉及作者的创作态度或切身感受等，仅此而已。直接要求这些画论具备学术性和系统性是不现实的。然而正因为画论具有这般特点，我们才能从中看出在其他那些纯粹的学问中看不到的特殊之处，才能看出只有画论才有的与绘画密不可分的关系。探讨实际问题的画论对于绘画史研究不可或缺。因此顾恺之撰写的《画云台山记》，是其山水画研究的最佳典范。尤其是顾恺之并非基于前人之论而论，而是阐述其自身对于山水画创作的抱负与主张，或者说他只谈了自己创作的作品，只是将其切身感受与创作计划直截了当表述了出来，愈发显得弥足珍贵。

如前所述，就我们所知山水画最早出现在三国时期，但当时山水画并不多见，至少如今没有证据证明这点。大约到了六朝时期，山水画的创作才变得普遍，最终作为独立的绘画题材受到认可。顾恺之在《论画》开篇写道：

"凡画,人最难,次山水,次狗马,台榭一定器耳"[1]。他还为山水画画家写了《画云台山记》;宗炳与王微也各有自己的山水画论,有自己专门的见解。然而当时距名画家荟萃的东汉,已过去三百多年了。[2]可即便在六朝,也不能说山水画业已兴盛。山水画真正兴盛是在更晚些的盛唐开元天宝年间,自那以后,山水画愈发隆盛。尤其到了宋代,最终成为独占中国绘画史核心地位的绘画题材。不仅如此,山水画还成了中国画的典型代表。到了元末明清时期,山水画已力压其他题材,独霸画坛。

中国绘画的起源,极为久远。当然文献上所说的远古时代的绘画,如今已不得而知。直到年代相隔甚远的汉朝,才有一两幅留世之作,展示了其画风一隅。如朝鲜乐浪郡出土的制于东汉明帝永平十二年(69)的漆器上的几幅画(男女神像、苍龙白虎等,插图3及插图4),又如自古闻名的同为东汉时期的汉画像石。前者虽是漆画,将其视作纯粹的绘画可能稍显不妥,却能从中窥见东汉绘画风格的一角。如若追溯顾恺之《女史箴图》中的漆画痕迹,便可发现六朝时期的绘画传统源于汉代。至东汉以后,才出现朦胧的画风。而且正如上文所及,直到近代,画家才名垂史册。三国时期的文献,虽未必能尽信[3],但也出现了一些能令人想及当时绘画风格之作。而绘画风格真正为我们所知,记录最为详细的却是晋代以后的事了。晋代是绘画兴盛的时代,在绘画史上具有开创性,画家人数众多,为后世敬仰的绘画大师辈出,无论从哪点来看,都确实是一个绘画史上前所未有的时代。南齐的谢赫在鉴赏前人作品后写就了品评先辈画家的《古画品录》,这是中国首部选取具体画家并详细点评其画风的著作(虽然顾恺之的《画论》也是对作品的评论,但其中提及画家名字的地方不过一两处,而且也不像《古画品录》那般精

[1]　参见《历代名画记》卷五,津逮秘书本。——译者
[2]　远古之事姑且不提,据说西汉时期有六位画家,但其出处为《西京杂记》(关于该书作者和年代的争议颇多),因此不足采信。尤其是王昭君的故事。直至东汉时期,才出现赵岐、刘褒、蔡邕等人,有关他们绘画的记载可见于《后汉书》《博物志》《东观汉记》等。
[3]　例如吴国的曹不兴虽然确实是当时的画龙高手(谢赫也记录了他的画龙之能),但他当着孙权之面在屏风上画龙时,失误滴下墨滴,便将墨滴画成了苍蝇模样,惹得孙权用手去拍打。传言魏国的杨修也有类似之事。

插图3　永平十二年铭男女神像、苍龙白虎画漆盘　朝鲜总督府博物馆藏（今韩国国立中央博物馆藏）

插图4　永平十二年铭男女神像、苍龙白虎画漆盘（局部）
朝鲜总督府博物馆藏（今韩国国立中央博物馆藏）

细），其所论皆为晋后之人，这也未尝不可。换言之，我们永远无法从文献上得知晋代之前的绘画风格。加之能代表当时绘画最高水平的画作——当时留名于册的代表画家的画作，或与此相当的作品——一幅都没有流传下来。因此对绘画史而言，晋代之前是空无的时代，这并非言过其实。从上述意义来看，中国绘画史也好，中国山水画史也罢，都始于《女史箴图》。

顾恺之（字长康，小字虎头），晋代绘画繁盛之代表，当时绘画第一大家。晋陵人，生卒年份不详。从《晋书》或《历代名画记》等可推断出，他大约活动于四世纪后半叶至五世纪初，即东晋孝武帝与晋安帝期间。《晋书》云："义熙初，为散骑常侍。……年六十二，卒于官。"[1]

顾恺之作为画家受到广泛认可，并被视为六朝第一大家，乃是唐代之后的事了。最初他的名气并不高。比顾恺之大约晚六七十年的南齐谢赫，将画家分为六品。他将顾恺之归为第三品并评论道："除（格）体精微，笔无妄下，但迹不逮意，声过其实。"[2]虽然谢赫认为顾恺之"声过其实"，但当时也有一些人推崇顾恺之。例如《晋书》称顾恺之有三绝：才绝、画绝和痴绝；上面还记载谢安（以画家闻名）认为顾恺之"以为有苍生以来未之有也"[3]，都说明了这一点。而第一位认识到顾恺之真正价值的是陈朝的姚最。在其画论《续画品》篇首，姚最将顾恺之视为六朝乃至中国画史第一大家。《续画品》中说："……至如长康之美，擅高往策，矫然独步，终始无双。有若神明，非庸识之所能效；如负日月，岂末学之所能窥？荀卫曹张，方之蔑矣；分庭抗礼，未见其人。谢陆声过于实，良可于邑。列于下品，尤所未安。"[4]至唐以后，顾恺之的声誉愈发高涨，成了广受认可的六朝第一大家。盛唐张怀瓘评论道："顾公运思精微，襟灵莫测，虽寄迹翰墨，其神气飘然，在烟霄之上，不可以图画间求。象人之美，张得其肉，陆得其骨，顾得其神，神妙亡方，以顾

[1] 参见《晋书》卷九十二，四库全书本。——译者
[2] 参见《古画品录》，津逮秘书本。——译者
[3] 参见《晋书》卷九十二，四库全书本。——译者
[4] 《续画品》，津逮秘书本。——译者

为最。"[1]此外晚唐张彦远认为，历代画家中顾陆张吴（道玄）四人乃第一流画家，而六朝画家中首推顾恺之。自那以来，顾恺之的历史地位至今未曾动摇。

《女史箴图》的山水是诠释当时山水画的唯一遗迹，但经后世多人加笔，原笔痕迹所剩无几，原始面貌已很难再现。唯有整体构图及每个对象的外形（假设将这些单独抽出来看），展示了其当年风貌。[2]因此作为绘画史资料，作为顾恺之的代表作，可以说它已近乎失去了存在的意义。摹本都可以假乱真，可见从绘画史的角度加以研究的范围必然极为受限，我们只能直接就其构图稍做论述罢了。无论什么画，从完成最后一笔开始，一直在变，虽然变化大都非常缓慢。它们在失去形形色色东西的同时，又增添了许多东西。与千年前的原作相比，千年后的变化或许超乎想象。尽管如此，我们仍称之为原作。如若认为有一成不变的原作，则不过是将抽象概念实体化罢了。一成不变的原作归根结底难以想象也不可能存在。因后人的补笔而导致原作面目全非，或原作的摹本，则不能称为原作。实际上那些是与原作者毫无关系的画家们各自重新创作的全新作品。因此绝不可以把它们按原作般同等对待，也无法无条件地把它们直接纳入绘画史。因为在绘画中，他人是无法复制画家的创作体验的。

顾恺之山水画的研究范围极为有限。我们只能从其大体形状或构图或各个对象的布局，判断出他画了什么，不，不如说他想画的是什么。然而另一方面，他还著有山水画论《画云台山记》。正如前文所及，该画论至少从某个侧面真实再现了其山水画及《女史箴图》。事实上，可以说顾恺之把他在《女史箴图》中想要画的东西，通过文字原本地表达了出来。画论中的内

[1] 　出自《历代名画记》卷五，津逮秘书本。——译者
[2] 　几年前，东北帝国大学（即现在的日本东北大学——译者）教授福井利吉郎（1886—1972，日本大正—昭和年代的美术史学者。著有《绘卷物概说》《水墨画》等。——译者）就曾研究过该画卷上共存的原迹与后人补笔的区别，及其笔法上的差异。在描线上，他分别用不同颜色区分不同时代所画的线条，把整幅画卷临摹而出。由上，福井教授认为：整幅画卷的六成是原迹，此外都是历代的补笔。不过画卷第四段中的梳发妇女立像基本没有补笔，可视为原迹的本来面貌。

容，或者说至少有部分内容，与《女史箴图》十分一致。而且由于《画云台山记》中后人的补笔相对较少，可以说它比现存的山水画更能展现顾恺之山水画的真实一面。我们谨以此画论为参照，来考察一下山水画史上的顾恺之。为方便起见，特附上《画云台山记》全文。只是此文从张彦远那时起就传抄之误较多，可读性极差。张彦远在收录该文之后说："已上并长康所著，因载于篇。自古相传脱错，未得妙本勘校。"[1]现今流传的该画论三个版本中，有诸多相异之处。后人虽做了不少校勘订正，但脱字误字仍较多，终究不能通晓全文。而且那些校勘是否真的已将错误之处改正，还是一大疑问，可以想见，关于画论的解读定会有多种见解。在此我只想阐述自己的想法，表明自己研究的出发点。[2]顺带提一下，包括《画云台山记》在内的引文，均出自《津逮秘书》，我还同时参考了《王氏书画苑》一书。

山有面，则背向有影，可令庆云西而吐于东方清天中。凡天及水色，尽用空青，竟素上下以映。日西去山，别详其远近。发迹东基，转上未半，作紫石如坚云者五六枚，夹冈乘其间而上，使势蜿蟠如龙，因抱峰直顿而上。下作积冈，使望之蓬蓬然凝而上。次复一峰，是石。东邻向者峥嵘，峰西连西向之丹崖，下据绝涧。画丹崖临涧上，当使赫巘隆崇，画险绝之势。天师坐其上，合所坐石及荫。宜涧中桃傍生石间。画天师，瘦形而神气远，据涧指桃，回面谓弟子。弟子中有二人临下到身大怖，流汗失色。作王良穆然坐，答问而超升，神爽精诣，俯眄桃树。又别作王、赵趋，一人隐西壁倾岩，余见衣裙；一人全见室中，使轻妙泠然。凡画人，坐时可七分，衣服彩色殊鲜微，此正盖山高而人远耳。中段东面，丹砂绝崿及荫，当使嵚崟高骊，孤松植其上。对天师所壁以成涧，涧可甚相近。相近者欲令双壁之内，凄怆澄清，神明之居必有与立焉。可于次峰

[1] 参见《历代名画记》卷五，津逮秘书本。——译者
[2] 关于《画云台山记》的研究，请参阅《东方学报京都第二册》上所载的拙稿《顾恺之的山水画论》，本书将据此进一步展开论述。

头作一紫石，亭立以象左阙之夹高骊绝峥，西通云台以表路。路左阙峰，似岩为根，根下空绝。并诸石重势，岩相承，以合临东涧。其西，石泉又见，乃因绝际作通冈，伏流潜降，小复东出。下涧为石濑，沦没于渊。所以一西一东而下者，欲使自然为图。云台西北二面，可一图冈绕之。上为双碣石，象左右阙。石上作狐游生凤，当婆娑体仪，羽秀而详，轩尾翼以眺绝涧。后一段赤岠，当使释弁如裂电。对云台西凤所临壁以成涧，涧下有清流，其侧壁外面作一白虎，蜀石饮水。后为降势而绝。凡三段山，画之虽长，当使画甚促，不尔不称。鸟兽中时有用之者，可定其仪而用之。下为涧，物景皆倒。作清气带山下三分倨一以上，使耿然成二重。已上并长康所著，因载于篇。自古相传脱错，未得妙本勘校。[1]

顾恺之的山水画画了什么？再进一步追溯，他认为山水画或者说广义上的绘画应当画些什么？从这三篇画论可见，顾恺之在提笔作画前早已预设好什么是非画不可的（此处不问他是否刻意而为）。或者毋宁说，正因为提前预设、事先想好画什么，才有了这些画论，他的论述才能成立。绘画的对象必须是物象的生命与精神（顾恺之也效仿传统），通过描绘自然的形态来谱写生命，这便是绘画的唯一对象与本质。换言之只有描绘出对象的生命与精神，只有展现出其生气，才能成为真正的绘画。顾恺之的画作充满了生气，然而他并未满足于此。对他而言，画作若仅仅体现生命、精神这种广义上的美，则缺失了绘画的最高理想。那么他是将什么视作绘画的最高理想、最高境界的呢？

绘画是对物象（自然）的模仿，因此绘画是现实的影子，是现实的写照。顾恺之原原本本地继承了这一传统思想。也就是说绘画只是现实的写照与影子，而不是现实本身。因而绘画与现实当属同一个范畴，对待它们的态度自然也需相同，要报以同样的兴致与态度。古人认为一切皆是自然，我们不

[1] 参见《历代名画记》卷五，津逮秘书本。——译者

能指望他们唯独在对待艺术上纯粹从艺术的角度加以欣赏。顾恺之也与古人一样，从绘画以外的立场——实际角度出发来看待绘画，他对待现实的态度也即对待艺术的态度。支撑这一态度的要点与根基是顾恺之的人生观与世界观。然而他是一位最为道家学说所倾倒的人，道家的理想境界必然是他自身追求的理想境界，而这又必定体现在绘其画世界中。超人类的奥妙深邃的生命，受到限制的特殊生命，那所谓的"神"或"神气""神灵"，才是绘画的最高理想，才是最理想的绘画对象。[1]因此，那并非现实中自然的生命（无自主意识的自然生命——由自然孕育的情感），至少不应该被这么称呼，而是纯粹的人类化精神，或者不如说是人类精神，至少只能如此称呼那精神。如此一来，他必定不打算从自然内部去观察这精神。也就是说，他绝不会根据对自然的直观印象去作画。换言之，这种神气并非直接从自然获得，而是源自他的思想。因此这"云台山图"并非在画自然及自然的印象，或者说，顾恺之并不是基于对自然的印象而作画。相反他只是为了展现自身的神气，用他自己的特殊方式，创作出了自然（姑且这么称呼），当然这自然与现实中的自然毫无关系。《画云台山记》一文便是这么来的。顾恺之在《女史箴图》中所想画的也必然是他的"神气"，而他也必定会用其特有的方式去作画。因此画作势必会有与现实相去甚远之处，尤其是作为创作对象的"神气"，它是超现实的精神，必定会与现实相去更远。

如前所述，《女史箴图》屡遭后人添笔，顾恺之的创作意图已被严重扭曲。故此我们只在可行范围内加以研究。

在顾恺之以前，中国山水画的传统是怎样的，他的山水画与前人相比具有怎样的历史地位，如今这些我们都不得而知了。不过若将他的山水画与后人相比，尤其是与五代以后的作品相比，便会立刻发现：相较于后者——后者皆有一种与顾恺之的山水画相对的共性——顾恺之的山水画有着极其

[1] 绘画的对象，或者说是绘画的本质到底是什么？从古代到顾恺之，中国人对此的见解我已在《顾恺之的山水画论》中阐明。

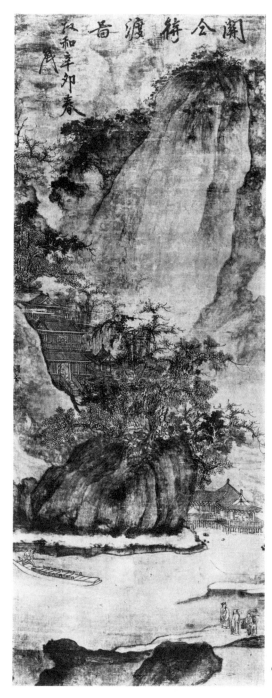

插图5
关仝
《待渡图》
斋藤才三藏

显著的特征，即第一，前者是基于设想的创作，作品是非现实的；第二，前者并未达到所谓"胸中有丘壑"的境界。

顾恺之笔下的山，那一座座山峰还有一棵棵树，其形状——轮廓或弧度——都被抽象化处理，并以极其主观的单调扁平的波浪形状呈现。这是顾恺之笔下被符号化的自然的一个例证；是我们只能将其理解为山的模型或模样的原因之一。然而点景的画法又与山不同，景物仿佛近在眼前，细微之处描绘得精细真实，与山相比点景又显得过大。两者共同创造了一个世界，这样的自然只存在于想象中。从我们的实感来说，这种空想式符号化的绘画，只能是非现实的。[1]这便是顾恺之的山水画不同于后世山水画的特征之一。

其次，顾恺之区别于后人的第二标志"胸中有丘壑"究竟是什么？在此，我们不谈第二标志出现、发展的历程，只概述其本质意义——所有作品共通的本质意义，推测《女史箴图》的山水画并未做到"胸中有丘壑"，并将此作为本书论点之一。不管怎样，中国山水画史，终究无外乎是"胸中有丘壑"的历史。

当画家画一个事物（如一座山）时，会设想许多不同的场景，不，是无数场景，会有不计其数的绘画对象。假如按要素对每个具体场景进行分类，可以将其分成若干类型。"胸中有丘壑"得以成立的依据是：画家看山时，是将它与其他事物分开单纯看待的。[2]也就是说画家将其视作一个活着的、有着独立人格的生命。换言之，画家以山来反观自己。山在整体上必须是一个具体而具有独立人格的存在。因此，无论是山的哪一部分，哪怕一棵树、一块岩石角，都在通过其特殊方式各自表现山的（人格上的）生命和精神。就

[1] 这里所说的"非现实"当然并非是站在艺术的立场上说的。但凡真正的"艺术"，通常都是现实的。只有从艺术之外的立场来看，才可称其为非现实。但是在我们看来，当一个作品表现出的美的意义或生命，与我们在现实自然中接受的相去甚远时，也就是给我们一种非常不真实的感觉时，为了用语言表达这种特殊的美的意义，暂且称其为"非现实"也未尝不可。这里"非现实"便是这个意思。也就是说它仅限于纯粹的画风问题。

[2] 文中着重号为原文所加，下同。——译者

好像手是通过手特有的方式表现人的生命与精神那样。反过来也可以说，作为整体的山，是由各个对象——有着各自特殊生命的对象集合而成的。当然，要将这些特殊个体集合成整体，其背后必须有一个统一者。特殊性的一个侧面，其背后，必有共通之处。唯有如此才有可能统一这些性质不同之物。或者反过来说，正是由于统一——正因为整体上是一个统一的生命，才可能出现如此多样的分化（并非彼此之间毫无关联、五花八门）。我们姑且称这统一者为山的本体。

画家画山时，其兴致的重点在哪儿？他更钟情于山的外在，还是视内在为核心？——他必须持其中一方的立场或态度。比如他可能由于形美——外观上的均衡美——或由于色彩美而作画；也可能只是因为山就在此，只想忠实而细腻地把它描绘出来罢了。总而言之，为了表象或称之为感觉的东西而创作的态度，确实可能存在；另一方面也有可能以山的内在和本体为创作对象。我们必须对后者作进一步界定。

画家的创作对象是山的内在。但这种情况下，画家有时还是会被山的各部分的特殊性吸引，或者想在山的整个生命中，想在山这一本体中，寄托自我。画融合了各部分的属性，创造出一个整体，给人一种画的整体世界是由各个对象构成的印象。其中一种情形就是，所有对象都采用相同的描绘手法，描绘得同等细致，其意义与重要性也都相同（如荆浩的山水画）。也存在这样的情况：相对于画作的整体精神，每个对象都各自凸显着自己的个性。

其次，以山的内在和本体为创作对象是将各部分的属性看作本体的分化。山的本体——这"统一者"被清晰地画了下来，成了所有美术意义的基调，或者说成了明确贯穿各个对象的根本精神。如此一来，各个对象不过是构成整体的一分子罢了。尽管其个性或多或少都在宣扬自我，但从整体来看，它们显得十分协调，犹如管弦乐中的一个音符。

这便是以山的内在和本体为创作对象所达到的境界。顾恺之集中全力着眼于唯一的对象——山这一本体，关注令这本体得以统一的各个属性；

他拒绝那些与此无关的、有所妨碍的、要改变立场才能看到的属性，这才达到了这一境界。不消说这是他通过某种方式，纯粹深入到自然中去的结果。也就是说，他在自然中看到了他自身，看到了自我本体。换言之，是他自己使自身达到了"胸中有丘壑"这一境界。

如此一来，丘壑才到了顾恺之胸中。我们才捕捉到了山的本体或者说山的精神。而此处所说的精神或是生命，无法做广义上的解释。从中国画的立场来看，那定是高雅的精神，也就是所谓的气韵。[1]气韵与其说是中国画的最高理想，不如说是中国画的唯一创作对象。山水画最终表现的是胸中的逸气。倪云林曾说："余之竹，聊以写胸中逸气耳。……他人视以为麻为芦，仆亦不能强辨为竹。"[2]一语道破了这一境界。但山的气韵，说到底是"山"的气韵，是无法从其他事物中看出来的。即便能看到相似之物，也不过是形态上相同罢了，绝非同一事物。因此虽说是"胸中有丘壑"，却也绝不允许脱离山的形态。倘若画得极其简略，以致完全无法捕捉所画对象的形态，所画之物便失去了"某一精神承载物"的意义，能给人留下印象的只剩下画家本人的能力了。

就我们所知，历史上"胸中有丘壑"这一境界最初出现在五代关全的画（《待渡图》·斋藤才三藏·插图5）中。从这个意义上来看，《待渡图》可谓山水画新的根源。中国山水画史若以"胸中有丘壑"为依据二分为古代与近世（其实正如在荆浩那一章节中已经阐明的那样，"胸中有丘壑"并非划分古代与近世的依据），其划分点必然是关全。他是所有近世、北宋之后"胸中有丘壑"的山水画的名副其实的鼻祖和源头。在"胸中有丘壑"这点上来说，北派的李成、范宽，南派的董源都与关全一脉相承。从某种意义上说，这些伟大的先驱者，不过是伟大的后继者罢了。换言之近世山水画史上的南

[1]　绘画中"气韵"一词出自谢赫首倡的"气韵生动"（后世之人将其简称为气韵）。但"气韵"作为一种思想，可早见之于顾恺之，即顾恺之的"神气"。但是神气以超人类的幽玄精神为基调，而气韵的重心却不在此，它纯粹以高雅的精神为内容。有一点不容忽视：神气中必存高雅，而气韵在高雅这点上则已做到了极致。

[2]　参见《御定佩文斋书画谱》卷十六，四库全书本。——译者

北两宗,是源自关仝(其实准确地说是以荆浩及继承自荆浩的关仝为源头)的两大对立的山水画流派。但他们作为伟大的先驱者,作为近世南北两宗的开山之祖,是能与关仝并驾齐驱的。

只有直截了当深入自然,才能达到"胸中有丘壑"这一境界。摒除一切可能妨碍的因素,只在自然中看"自我"。即便山水画中包含了大量现实中无法想象的各种精神产物(自然本是无意识之物),即便采用了现实中几乎不可能存在的形状,如在某一方面过分夸张的奇怪形状,我们依然得承认它是现实之物,是赋予古代山水非现实意义的现实之物。那是由于关仝在视觉上处理得极其自然的缘故。

唯有深入自然,才能做到"胸中有丘壑"。但这里所说的深入自然,与以模仿自然外形为核心要求的写实主义所说的深入自然截然相反。写实主义追求的是对自然外形淋漓尽致地忠实再现。近代写实主义之父库尔贝,想要像数学那样精细作画。然而此处所说的写实主义主张不将创作重心放在这些繁枝末节上。如若不然,拘泥于表象、感觉之物,就会如上文所说那样,很快迷失自我。从写实主义的角度来看,关仝反而是最不深入自然、最不忠实于自然的,甚至可以说他想让自然忠于自己。内藤湖南博士在《待渡图》跋文中说,由物象支配意志和笔墨转变为意志支配笔墨和物象,方才"胸中有丘壑",便是这个意思。

如前所述,顾恺之的山水画,是极其非现实的。那么是什么导致他的山水画这般非现实?是什么让他在山水画中画出了古代固有的特殊性?对此我们必须做进一步探究。

顾恺之用实线[1]勾勒山的轮廓,用渲染填充山的表面。然而其轮廓线条,粗细均匀,状态性质相同:不因对象不同而有所差异,也无阴阳向背之差,未见明暗之别,更无远近之不同,所有轮廓如出一辙。这只能说明,顾恺

[1] 两个表面相连时会出现一条线。但是这条线没有宽度,类似几何学中所谓的线条。为与这种线条相区分,我们特把有宽度的线(平常所说的线就是它)称为实线。

之所画的轮廓原本就不具备具体性或现实性。即轮廓的同一性，只有在所有对象被抽象化、类型化、图式化之后才可能出现。若仅就轮廓而言，正因其不符合我们对自然的印象，才能保持它自身的同一性。恕我赘言，所有轮廓得以如此，皆因其与现实，尤其与具体的远近、明暗、弧度毫无关系，没有一丝关联。因为不画对象的远近关系，不画光与影的差异，更不画各对象表面的延伸方向等力的关系，才有这种轮廓。总而言之，那些自然中最现实之物，那些我们本应展现的现实中自然的远近、明暗、弧度，都缺失了。轮廓便是这般抽象。如此一来，我们自然会联想到表面应该也有着同样的抽象性质。因为轮廓与表面原本就不是两个各自独立的存在。轮廓是变换视角后的表面，表面是变换视角后的轮廓，两者相互制约。也就是说，此属性即彼属性。[1]因此，顾恺之所画的轮廓丝毫没有呈现所谓的对象的具体性——即远近、明暗、弧度，这必然会让人推测表面本身就毫无那些具体属性。实际上表面同样承担了轮廓的抽象化、图式化及非现实倾向。同样，渲染没有因对象不同而出现差异，而是以相同的形式、相同的性质——一切皆以相同的属性描绘而成。有的从山体褶皱的阴影到各个山头的明亮之处，全都依次渲染得极其圆滑而又呆板单调；有的将整座山峰都笼罩于单一的光影之中，并用实线来区分轮廓。也就是说明暗的变化千篇一律，都单调、圆滑且方向单一。然而画出明暗变化原本就是要画出其弧度。顾恺之所画的明暗从头到尾都是单调圆滑且方向单一的，这便意味着他所画对象的表面也都是扁平单调的。[2]像这种明暗处理在弧线的画理上是绝对不存在的。实际上顾恺之从来没有在轮廓外添加一个弧线，哪怕是最小的弧线。所有的表面都

[1] 一般我们会认为轮廓是两个对象、两个空间的界线，可以把它看作两者共有的线条。但这是判断的结果，而非视觉上的事实。看到一个对象意味着看到了一个轮廓。把两个相连的表面的界线看作其中一个表面的轮廓时，便意味着没有把该界线视为另一个表面的轮廓。也就是说，这时与该对象相连的另一对象没有轮廓。轮廓通常指一个对象的轮廓。它不是一个表面的扩展方向，就是创造表面的一个起点（白描正属于后者）。轮廓绝非表面的界线。我们之所以会这么想，是因为我们的判断重新构建了视觉上的事实，两者呈垂直相交罢了。

[2] 这里所谓的扁平，即意味着没有圆弧。丝毫不涉及深度。现在的渲染当然是经过后世补笔的。但是，当时的渲染方式也必然与现今相同。我们断言它是扁平的，且绝不涉及深度问题，理由便在此。

如木板般扁平。这是此种渲染方式的必然结果,并不仅限于顾恺之。这明暗与所画对象的弧线分离,只表现对象间、山峰间的重叠。这种明暗当然并非现实中的明暗。它只是将光的现实属性全部抽象化,为说明所画为何物,将其处理成类型化、图式化的诸如"明暗的图形",这在现实中绝不会存在。

这些扁平的表面全部以同样的实线来勾勒轮廓。而轮廓意味着所画对象的外形,必然具有各种方向波动。轮廓的这种特殊的方向波动,在轮廓与扁平的表面之间,不可能重新创造出一种全新的——尤其是弧线之类的东西。因为线条外形上相同(其宽度也相等)并不意味着其内在也相同。落笔速度与按压画布的力度变化多端,可以创造出复杂的内在。实际上正是这错综复杂的内在规定了线条复杂的方向波动。而方向的规定者,并非是作为绘画题材的物象(物象的外形)。换言之,线条所具有的方向波动的必然性——方向波动的美学意义,是线条内在的多样性。也就是说,若轮廓的方向波动直接反映了线条力量的多样性,那么顾恺之所画的轮廓并未创造出新的——尤其是弧线之类的东西。

如前所述,顾恺之所画的表面,总是单调扁平的,其扩展方向也极其单一。因此,绝不可能由这单调而单一的表面来规定轮廓的波动方向——轮廓的实线所展现的力量的消长。同样也绝不可能由这波动的轮廓来规定表面及表面的渲染——其千篇一律的明暗变化。在这点上,表面与轮廓之间,毫无必然联系。或者可以说两者是分别产生、各自独立的存在。轮廓本来应是表面的方向,实际上却与表面毫无关系,两者相互背离。即轮廓只是表面的界线,其本身是孤立的。清一色的实线,存于明暗之间,看上去极其自然,却完全瓦解了明与暗这一最为尖锐的对立面。轮廓的方向与表面毫无关系,实线的性质(后面会加以说明)即它自己选择的方向。总而言之,轮廓与表面二者一方面都具抽象性,外观均千篇一律;另一方面,从它们各自的方向性来看,准确地说是从决定其方向的内在来看,两者并无必然联系。轮廓不可能创造弧线。但若山水是单纯的白描,这时表面则由轮廓的实线所表达的意义来决定。此时,轮廓不得不创造表面及表面的内在。表面纯粹

是轮廓的延续。在这种情况下，山水画或许能够描绘出现实中没有的特殊的内在抑或弧线。

顾恺之所画的表面，都如木板般扁平。[1]那扁平的表面相互连接——呈三角形的扁平的群峰层叠在一起，形成一座三角塔似的山，或者不如说是不规则的三角塔。这不是"山"，可算作山的影像吧。并且顾恺之的透视法，让扁平的表面相互紧贴，使得山整体愈发显得扁平。

中国画的透视法在原理与系统上与西方不同，是所谓的鸟瞰图透视画法。这是一种将位置不一的物象与远近不同的平面，像重叠似的——将后方之物叠加在前方之物上的绘画方式。因此为了在连续的平面中画出远近的不同，不，准确地说为了画出连续的平面，必须让视线高出平常许多。也就是说地平线必须处于不同寻常的高度上，是一种犹如从高处俯视的绘画方式。每个平面都居于其他平面之上，一眼望去空间无限拓展。许多平行线与地平线并无交集，而是保持永久平行，从而形成广阔的空间。为了画出连续的平面，中国画不得不采用窄长的立幅或使无限景致得以延续的横卷。这便是中国画原始的透视法（此外，在远近关系上，当然会在区别物象大小的同时，画出由于空气导致物象细节在清晰程度上的差异。不过这往往出现在水墨画的完成时刻）。

顾恺之的透视法当然也是东方特有的重叠法（早在东汉的画像石上就以完整的形式出现过）。但他在遵循这一方式的同时，却坚持把视线的高度移到一般高度上，即仰视可及的位置上。因此连续各平面之间的间隔受到限制，所有对象不得不固定在同一平面上。他所画的山水，失去了一切远近关系，成了扁平的山——表面紧密重叠、宛如木板一般——更像是山的影像。顾恺之想通过渲染说明各表面之间的远近关系。然而，渲染这一手法即便可画出对象的弧度，却无法表现对象的远近关系。毕竟它只说明了各

[1] 实际上我们无法称顾恺之所画的表面无一例外地扁平，可以看到一两个例外。关于这一点我后面会提及，但那些不过是例外，认识到这一点就够了。

表面的层叠。实际上正因为这种透视法并非完美无缺，有时例外地画了些弧度。如《女史箴图》下方近中心位置耸立着三四座山峰，其中一座上出现了弧度，环抱着前方的山峰——前方的山峰嵌入后方的山峰，反而显得后方有弧度的山峰比前方扁平的山峰更为向前突出，导致远近关系上出现了新的混乱。这便是此种透视法不完美的一个例证。而且，视线相对于山的位置，实际上并未总在同一常规高度上，有时有两三处的高度较接近这种透视法的高度，位置较高，但彼此互不相连（它并非指位置上的依次移动，虽然这些必然会出现在东方画的透视法中），因此这画反而显得更为凌乱，越发背离现实。但无论是圆弧还是视线位置——混乱也好凌乱也罢——从整幅画来看，不过是个例外。

顾恺之的山是通过扁平表面密切贴合，忽略各对象间的远近关系和空间存在而创作出来的，只是通过各对象（群峰）各自的布局与方向（它们仅受轮廓制约），来"说明"各对象之间的远近关系。但这原本就不符合透视法的原理，只是强行要求我们判断各对象间的远近关系。这种远近并不纯粹反映视觉上的事实。因此我们无法想象在这不具有空间感与距离关系的山中会有真实的空气。然而空气本是挡在我与对象间的一种美术精神，在这抽象的图式化的所谓山的记号中，无迹可循吧。

正如上文所及，顾恺之所画的山完全无视各对象间的远近关系。但从这所谓的山的记号来看——从其整体外形及其省略的描绘手法可以判断——那并非一小部分自然，而是山的全貌（并非在近处凝视自然的一角），且必定是广袤景色的远眺。然而这并不是我们的直观印象。那究竟是远眺的山还是极近处观察的山（从点景来看的话，它是近在眼前的山，因此必须小如盆景一般），令人费解。作为山，它实在过于缺乏现实自然的具体性。其实原本就不该追求这山的现实意义。它只不过是山的记号、山的模样。正如前文所及，这山已被过分图式化，由模样、性质、属性均相同的表面与轮廓构成。所有对象的意义与重要性相同——无轻重主次之别，不必顾虑由远近不同而产生的大小与精细差异。无视一切现实关系、印象中的事实，一

切都极其抽象与图式化。对整座山的具体欣赏方式——或远眺或近观——及从中体现的意义，全然割裂了。这是山的远景还是近景，本就与这山水画无关。一切都是山的记号、山的模样。在上面画鸟兔、绘日月，也十分自然。无视位置、关系的远近亲疏，甚至还超脱了与我们之间的距离关系，它就是这般图式化、抽象化。在一切对象都被明确图像化的地方，在只能创作山的模型的地方，即便不考虑特殊的空间精神，也永远不可能存在空气。

顾恺之所画的表面都是一样的圆滑，明暗的推移是渐变的，正因如此显得单调而毫无变化。运动趋向静止，或者几乎无法看出运动。表面的扩展方向几乎不可见，并且各个表面上明暗的方向皆相同，因此各个表面间的关系极为单一。也就是说在它们之间，无法看出任何紧张与动态。一切都是静止的，且表面都是扁平的。画上没有一个圆弧，因此无法表现来自内部及深处的力量。就这样，所有表面没有丝毫的运动，没有扩展的力量，更没有拓展深度的力量——它隔断了鲜活的自然中的一切生命，只成了表面的影子。轮廓只是限定了静态的表面的扩展——并非表面扩展的方向，而是扩展的痕迹。换言之，轮廓几乎与表面毫无关系，它只是独自在唯美的波动中演奏着自己的乐章。

在这缺乏弧线又毫无远近和距离关系可言的山中，在这没有现实的空气与光的世界中，在这断绝了现实山川鲜活生命的自然中——即在这自然的纯粹影像中，能否唯独让现实的感觉留存呢？那里只有梦幻的国度。

令这山越发显得颇具非现实性的是分布在山上的点景（老虎、野马、兔子、獐、翠鸟，以及山下一位跪着准备狩猎的人）。将它们与山联系起来看时，我们发现两者大小比例严重失调，十分奇怪。而且这些点景都采用了与山截然不同的画法。前者遵循省略法，且极其图式化；而后者一方面仍采用图式化的简便手法，另一方面却又几乎将所有细节都精细地原样描绘出来。若从这点景的大小与精致度来推断，这山必须极小，如盆景一般，立于我们眼前。这判断十分可靠，但终究只是判断与推论，绝非印象中的事实。

山是通过图式化、省略的手法画成。同样，点景从某种角度上讲，也是

图式化、类型化的。从这点来看,两者必定是基于同一对象,采用同一态度和同一立场创作而成。但精致细腻的描绘仿佛以真实再现自然为唯一目的,赋予了点景更为鲜明的特色。那精细程度,唯有凑得够近才能看清所有细节。犹如顾恺之在《画云台山记》中论述点景时所说那般描绘细腻:"画天师,瘦形而神气远,据涧指桃,回面谓弟子。弟子中有二人临下,到身大怖,流汗失色。"[1]现在我们必须快速转换观赏山的角度。也就是说,此处的点景与山相去甚远,可以说与山完全不同。我们在欣赏点景时,位置远比看山的位置更接近画面。而且那些点景与山放在一起,我们看山的同时也势必会看到点景。但两者终究是性质相异的不同对象,只是被放在同一幅图中罢了。正因如此,实际上我们感受不到它们是山的点景,只觉得它们是被放置在山上的,或者说它们是从别处剪切而来粘贴在山上的。正因为有这些点景的存在,我们不会觉得这是近在眼前的盆景小山。我们最终只会认为这是与点景分开的,独立或者说与一切孤立的山,那绝不是盆景小山。由是,这山水又再次给人一种极其不自然的梦幻之感。

此外,所有点景都是这样一个个精密创作出来的,这从另一方面说明这些点景相互之间的关系,与我们对自然的印象完全不符。我们无法同时精细地看到每一个点景(山与点景也一样)。若想要站在顾恺之创作的角度欣赏其作品,我们不得不改变对这些点景的态度——我们关注的中心、我们想要以绘画的眼光去观察的点,即我们鉴赏的立场。唯一可行的途径是:先关注一个点景,接着移到下一个点景,一个接一个,依次转移注意的中心。鉴赏一群对象,无外乎是发现那些对象间统一的美,创造出美的统一。最自然的方式,莫过于在各对象之间设立君臣主从的关系。以我们的实际经验来看,进入我们视野的事物,居于中心之物(我们想看之物)与居于非中心之物之间的关系,即对象间的关系必定为轻重关系、君臣主从的关系。我们无法做到同时、同等价值地、同样细致地观察所有对象。这是人类的自然倾向,

[1] 参见《历代名画记》卷五,津逮秘书本。——译者

也是我们的自然印象，是最自然或者说最现实的表现。在这山水画中，我们先对山构建了美的统一，随后突然画风一转——完全改变态度，去关注一个点景（与山属于完全不同种类的一个点景）。观赏两者的态度必须完全不同。从一个点景到另一个点景，虽同为点景，但我们不得不在各点景之中依次创造新的美的统一。不消说，这山与点景是完全不同种类的存在——当然点景实际上不可能真为点景，每个点景都是从不同视角画出的各自独立的对象。也就是说它们失去了最初成为山的点景的意义，成了各自独立的中心。或许正因为失去了其最初意义，反而在此找到了自身的存在。

山与点景是用对立的描绘手法创作而成的。后者与前者相比，可以说是写实的。两者在这点上相互对立，这种差异必定会带来意义上的差距。也就是说前者的对象是远离现实自然的纯粹的空想世界、梦幻世界，而后者却十分忠实地画出了各种自然属性。换言之，这些点景至少在某种程度上确实以现实的自然为对象。在作者内心深处，埋藏着想再现现实的欲望。但是这些点景被处理得同样精致，导致它们与我们平时所见的真实情况不同，也就是说它们并不符合自然的印象。作者通过理性判断，将对象各自应有的种种属性都统统置于同一个画面中。也许我们并不能断言那是现实中的自然，却可以从中看出顾恺之想要忠实再现自然属性，他对现实有强烈的执念。尤其是他画的飞禽走兽。观察他所画的人物也一样，尽管这些人物都是同一类型的，但仍可以看出顾恺之确实敏感细腻地捕捉到了那些人物的个性——那些人物在某种状态下的瞬间情态所体现的个性。他能捕捉到创作对象的动态，说明他是一个多么敏锐的自然观察者，他对现实的自然拥有多么强烈的执念。因为在这些对象中深藏着它们现实的一面。山是完全不切实际的空想，而点景则全都是极其现实的对象，两者性质全然不同。这说明顾恺之的世界极其特殊，竟然同时存在极其非现实与极其现实这两种完全不同的对象。这在现实中不会受到认可吧。在此我得再强调一卜其非现实性。

山与点景是完全不同的存在。但顾恺之把人物鸟兽配在山上，可见他

应该把这些处理成山的点景。最初，他希望在两者之间分出主从关系。然而在创作过程中，由于外形处理过大，又画得极为精致，把人物鸟兽处理成了与山全然不同的对象，最终他只好自行放弃了主从关系。这些点景本不属于这座山。它们只是刚好被置于山上，其实是不同的存在。

以上我们从多个方面论述了顾恺之的山水画极具非现实性的特点，总而言之其根本原因在于两个方面：一是顾恺之的绘画并非基于对自然的直观印象，他所画的是脱离自然的顾恺之自己想象的特殊世界；二是他画的并非一个统一的整体，他没有站在鉴赏的角度画出一个美的统一体。换言之，原因在于他画的不是视觉上的自然，而是他判断之下的对象——可以说是想象的世界，也即想象力上的统一体。说这是画的，不如说这是作者"说明"的（但是这种倾向，当然无法左右绘画价值，这只是作品的风格问题）。[1]

综上，我们通过对每个对象的分析指出，顾恺之的山水画并非基于现实中的自然或对自然的印象而作。他的这种态度并不局限于单个对象，而早已贯穿于整幅画及构图中了。不，不如说他无视视觉上的事实，仅凭想象来构建、统一所有对象，观察他的整体构图便能发现这点。原本在此提及每一个对象，不过是为了便于说明，姑且将该对象从整体中分离出来，加以抽象化。它们只是构成整体的一分子。事实上我们不得不承认，顾恺之想将这些对象通过图式化、空想化的方式构建成一个整体、一座三角塔形的山，这一意图显而易见。

顾恺之在其论述中也固守这一态度，即他在《画云台山记》中强调的根本态度。里面顾恺之详细叙述了该以怎样的构图展现他自身的神气，该用怎样的形状来构建山。他还对山的全貌——每座山峰的布局及各种点景等细微之处，一一做了精细的规定。其实这是他深思熟虑后制定的适合展现他自身神气的建筑设计图、策划书。

他想通过这精细的规定，创作出山的幽玄神气。这一意向非常明确。

［1］ 画的价值并非取决于它如何表现生命（这仅仅是画风的问题），只在于它表现了怎样的生命。

因此必然会出现极不自然、宛如建筑物般的山。尤其是因为这神气不同寻常，云台山也最终不得不以一种奇怪的形象示人。例如不得不像如下所说这般勾勒形状：

> 作紫石如坚云者五六枚，夹冈乘其间而上，使势蜿蟺如龙，因抱峰直顿而上。下作积冈，使望之蓬蓬然凝而上。……峰西连西向之丹崖，下据绝涧。画丹崖临涧上，当使赫巘隆崇，画险绝之势。……中段东面，丹砂绝崿及荫，当使嵚崟高骊，孤松植其上。对天师所壁以成涧，涧可甚相近。相近者欲令双壁之内，凄怆澄清，神明之居必有与立焉。

不仅如此，他为了更加强调这一意义，还把特殊的点景，即"瘦形而神气远"的"天师"置于中心位置，还画了王良、赵升[1]这两个人物。由此创作出了如此幽玄奇特的山水画。然而他为了进一步强调这非同寻常的山的样貌、那奇特又险绝的形态，甚至追加了"……弟子中有二人临下，到身大怖，流汗失色"一句，简直夸张。而且其他鸟兽之类的点景，又格外凸显了他的这种意图。如：

> 云台西北二面，可一图冈绕之。上为双碣石，象左右阙。石上作狐游生凤，当婆娑体仪，羽秀而详，轩尾翼以眺绝涧。后一段赤岅，当使释弁如裂电。对云台西凤所临壁以成涧，涧下有清流，其侧壁外面作一白虎，匍石饮水。后为降势而绝。
>
> 鸟兽中时有用之者，可定其仪而用之。

就这样，这幅山水画就按照顾恺之所期望的那样建构了起来。

顾恺之的神气是画的根本精神，令整个画面得以统一。因此为了体现

[1] 指《画云台山记》中天师的两个弟子王良和赵升。——译者

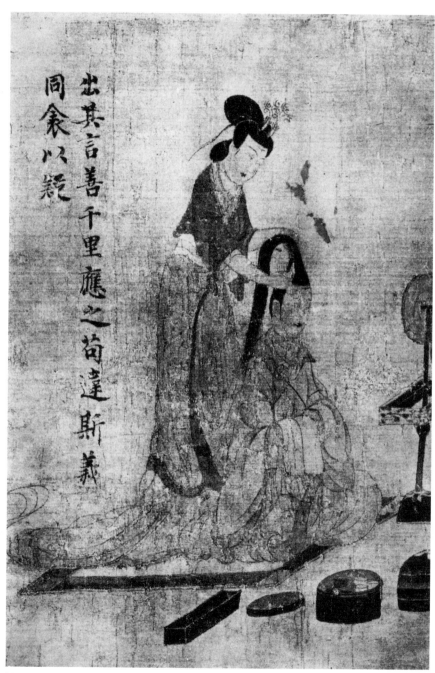

出其言善千里應之苟違斯義同衾以疑

插图6　顾恺之　《女史箴图》卷（局部）　大英博物馆藏

这一核心生命，每个对象都被规定得十分细致。并且为了更加清晰地凸显统一，或者说为了进一步强调统一者的印象，他把画面的中心点设为画面的重心。顾恺之希望此处成为山与点景在精神上达成统一的中心点。他这样描述道：

> 中段东面，丹砂绝崿及荫，当使嵝嵫高骊，孤松植其上。对天师所壁以成涧，涧可甚相近。相近者欲令双壁之内，悽怆澄清，神明之居必有与立焉。

的确，在构图上，顾恺之所言毫无缺漏，极尽完备。他是在周密计划下，一步步完成画作的。文末他还提醒说"凡三段山，画之虽长，当使画甚促，不尔不称"[1]，可见这是有计划有组织的。

顾恺之的这种态度，又直接体现在他的《女史箴图》中，只是表现手法有所不同。可见，他的山水画只能是极其远离自然，相当图式化、空想式的东西。如前所述，这是《女史箴图》相较于后世山水画最为显著的区别。

顾恺之想要通过山水画展现其自身、其内心的神气。这是所有对象的核心生命，同时也是整个画面的统一者。有了它，才有了"山的本体"。在此，我们得指出，顾恺之的山水画早已点明了"胸中有丘壑"的方向。之所以这么说，是因为这神气并非取自自然，而是远离自然的人类精神，是完全抛开视觉、仅用理性或空想勾勒出来的山水画。换言之，因为顾恺之抵制纯粹以视觉的对象为对象；因为这山水画虽与"胸中有丘壑"相差千里，但却通过"神气"展现了山的本体。要言之，他的神气并非前文所说的山的本体。但我们无法否认，顾恺之的山水画预示着将来山水画所应追寻的道路——能实现"胸中有丘壑"。

顾恺之用轮廓的实线和渲染来勾勒山的形状。尤其是前者，在画山时，

[1] 参见《历代名画记》卷五，津逮秘书本。——译者

发挥着最主要的作用。而这些线条全是细线，因此它们必定是优美的。仔细观察在绢上用笔最多的临镜梳妆的人物立像（插图6），便可发现其线条自带弧线，十分柔和，又极为娴雅，流丽畅达。优美未必同时柔和，但此画中的线条却既优美又柔和。而且柔和的同时又兼具弹性，显得婀娜娴雅。这些线条在勾勒柔和的弧线的同时，舒缓而又平稳娴静地演奏着乐章，从容和缓。"如春蚕吐丝"[1]、"春云浮空，流水行地"[2]。它们毫无纷争，只是极其自由地、平稳娴静地从容前行，的确"优美"。顾恺之的线条本无粗细之分，故而显得单调。这种形式使人联想到一个毫无波澜的、静谧的内心世界。它必须包含更为静谧的生命。或者可以说这样的生命内容必然决定了这些线条的形式，这是顾恺之自身的本质形象。

顾恺之的线条都极为单调。但这并不意味着它们生命力弱小。它们是静谧的。那线条流丽畅达，蕴含着柔和平缓地自我前行的力量。毫无阻碍，从容地实现自我。从这个意义上来讲，它们极具自由。但它们身上并没有深层次的力量，那种集矛盾、纠葛、骚乱于一身，可怕的摄人心魄的力量。顾恺之采取的是与这完全对立的生命表现方式。然而正因如此，顾恺之的线条反而拥有一种打动我们的力量，一种在柔和娴静中不断增强的力量。它们确实是自由的线条，但并不是轻快的——能快速刻画出物体、力量轻柔的线条，并不是生命肤浅的表现。它们表现的是轻柔舒缓地沁入人心，又在心底无时无刻不温柔纠缠的生命；表现的是深入我们心中，在内心深处扎根的生命。张彦远说："顾恺之之迹，紧劲连绵，循环超忽，调格逸易，风趋电疾，意存笔先，画尽意在，所以全神气也。"[3]正是特别指出了这种连绵不绝的生命力及丰富的情感。

正如上文所言，顾恺之的线条，形式皆是一成不变的流丽畅达。线条毫无任何粗细变化，只是一边孕育着柔和的弧线，一边舒缓娴静地独自向前

[1] 参见《画鉴》，四库全书本。——译者
[2] 同上。——译者
[3] 参见《历代名画记》卷二，津逮秘书本。——译者

延伸。这便是被冠以"自由"之名的线条所应有的直接形式、直接象征。用线画就的所有生命——或各自对立，或互不相容，或方向迥异，情况多种多样——所有的生命都实现着自我，毫无阻碍、矛盾与纠葛。生命的所有对立，全都交融和谐起来。其和谐程度，宛若原本就是一个生命体那般。线条通过尽可能地自我延长，自然而然地构成一个整体。正因如此，这个生命——这个交融和谐的生命，当然并不单纯与那些繁杂的生命并存，也并非只是其中一员，而是这所有一切的统一者，所有优美事物的统一者。换言之它是一切的整合，而非其中之一。这生命，便是顾恺之世界中的根本精神，也是构成所有画面的基调，是顾恺之的本质意义所在。这实在是理想的美——那种交融统一，美得过于理想化，过于高级。并且这高雅精神贯穿至深至广，可以说它是整个画面统一者的根本意义所在。这样一来，超凡脱俗之感必定应运而生。我们应该效仿张彦远，直接称之为"神气"吧；或者应该借用顾恺之自己的说法，称其为"神气"吧。米芾之所以称顾恺之"高古"，主要原因即在此。米芾最为尊崇顾恺之，他说："李公麟病右手三年余始画。以李尝师吴生，终不能去其气。余乃取顾高古，不使一笔入吴生。又李笔神彩不高，余为目睛面文骨木，自是天性，非师而能。"[1]

顾恺之的线，原本就是这种性质。悠缓、平柔地以音乐般的节奏，一边孕育着弧线，一边又安静地独自向前延伸。衣裳无风亦自轻扬。山的轮廓，皆呈平缓的波状，弯曲部分用的也都是极其平缓而又温和的曲线。如今所见的轮廓，仅仅展现了彼时轮廓延伸方向的轨迹，并非顾恺之作品的风貌。但是我们却不能说，即便在当时，山的轮廓也丝毫没有展现顾恺之的本质。因此轮廓才会像现在我们看到的那样，不得不自己选择方向。然而如前所述，以线条为轮廓的表面，极其柔滑而又平稳。它所有的明暗变化都是缓慢的、渐进式的，因此其动态也必定是静谧的。实质上它表现的是舒缓的情感。而且它（即表面）极其扁平，表现了更为轻松而又舒缓的情感。也就是

[1]　参见《画史》，津逮秘书本。——译者

说轮廓与表面两者只在这一点上本质相通。它们分别互相界定。两者都这般柔滑而又舒缓,轮廓的延长平缓而带有乐律;表面的扩展也较为平稳,各表面之间保持着建筑般的均衡。也就是说两者互相构建了美的形状与形式上的美。事实上那山确实形成了均衡、静谧、优美的三角塔,是一座如同建筑物那般精心构建而成、拥有美丽姿态的山。

据传,顾恺之不将身体的美恶作为画的妙处——即不当作其本质。[1]事实上那并非画的本质。但是这并不意味着他否定形式上的美,相反他是一个极其追求形式美的人。事实上,在山水画中,他不厌其烦地追求着美的均衡以及音乐上的协调。不,不只是山水画。在人物画及其他画中,顾恺之执着于同一追求,比山水画有过之而无不及。例如在人物的所有细节处理中(如表情的细微区别),虽然他刻画了每个人的个性,然而在整体形式上,却全部进行了类型化处理,都是出于这一缘由。又如,因熊的袭击而受到惊吓的妇人与拿起武器防御熊的二人,应该从表情到态度再到动作,全部直接画出这些意境(他应当直接打乱美学秩序),但他丝毫没有画出剧烈动作、混乱与激情,其原因之一也在于此。比起这些事实,最有力最直接地体现他的追求的是为数众多的妇人立像。那些立像的优美姿态,尤其是其姿态中表现出的音乐般美妙的协调感,恐怕在绘画史上,也实属罕见。然而顾恺之对优美姿态的热烈追求——特别是他以其特有的方式追求优美姿态的炙热欲望,直接将他自己与自然隔离开来。也就是说,他对优美姿态的追求,是直接造成其山水画特殊风貌——非现实性的强有力的一个因素。对优美姿态的追求,是顾恺之绘画本质的一个侧面。

然而按照通常的说法,外形美,无外乎是形式之间表现出的美,是均衡协调的美。它是形式的产物,在各种关系中表现出调和与均衡。它将某一形式的内涵,放在其他形式中加以观察。换言之,它让在前一形式中唤起的

[1] “恺之每画人成,或数年不点目睛。人问其故,答曰:“四体妍蚩,本无关于妙处。传神写照,正在阿堵中。”(《晋书》)

紧张，在后一形式中得到松弛与平衡，即紧张与弛缓的协调和融合。也可以将其说成是形式之间达成的统一，多样化的统一。像这样，既然形式美的形成是由于在想要往一个方向前行的同时受到牵制，力量被分散，那么看形式美，无外乎是看关系的静止美。无论对象多具动感，若能从中看出形式美，也就意味着动中有静。总而言之，形式美将紧张与松弛的对立关系作为必要条件，因此它只在静态中出现。这不禁令人推测，在出色的形态美中必有绝对的静态。顾恺之总是追求形式美，甚至采用符号化的方式，其世界必定是无限静止的。静谧是应当关注的顾恺之的意义之一。

如前所述，中国画将高雅的精神、气韵作为其理想内容。所有对象都气韵生动。然而这气韵以静态为必要条件。即便画中有动态，也必须遵循秩序上的统一。原本骚乱激情的世界——这感官的世界与气韵是永不相容的完全对立的世界。绘画若完全缺失这种静态，便永远无法形成气韵。原本骚乱激情的世界与中国画并不相配。因此，静态——即静谧，并不是顾恺之独有的，而是所有中国画最普遍的特征。只是顾恺之以其特有的方式加以表现——这种静态的特殊内容，赋予了顾恺之在绘画史上的意义。

继顾恺之之后，山水画经历了怎样的发展历程？都不过是效仿顾恺之之作吗（因而不存在值得载入绘画史册的时代吗）？然而从那之后到盛唐开元—天宝的大约四百年间，我们对此一无所知。那段岁月里的画迹荡然无存，我们只能通过文献，追念一二。

如上文所及，继顾恺之之后被称为绘画史上最早的"山水画家"的是南朝宋的宗炳与王微二人。当然他们并未留下画迹，但是他们所著的《画山水序》与《叙画》却流传到了今天。若将这两本画论与顾恺之的《画云台山记》相比，我们便会发现，它们在对待山水画的态度上差异极大。虽然宗炳把所画对象，即他所谓的"神"视为人类精神，在这点上他依然沿承了顾恺之——但他是在现实自然的山川中寻求这一点的。他总是遵循着自然的印象而画山水（至少在这一点上，王微完全继承了宗炳）。对宗炳而言，自然的山水是"灵"，是"道"，亦是"神"。因此与其说这是人类之物，倒不如说是

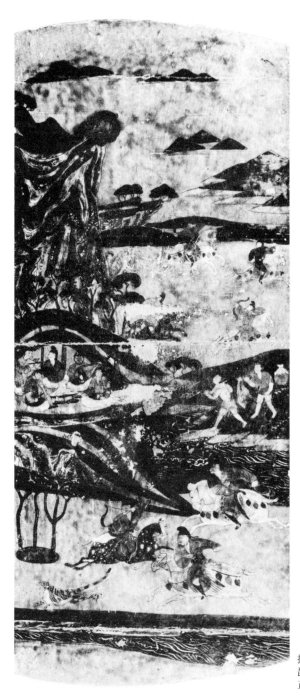

插图7
琵琶捍拨画《狩猎图》
正仓院藏

与他所谓的圣人贤者相通之物。这山水之神是他唯一的创作对象。因此他的主张在这种情况下,比顾恺之更具"胸中有丘壑"的特点。但是该以怎样的方式去画山水,如何去表现,他却丝毫没有涉及,也无现存的画迹。因此,就其画论及画作而言,宗炳究竟是如何在现实"自然"中看出这人类精神的"神"的?是在"自然"中构建的吗?自顾恺之以来,画家一方面想要表现人类精神,另一方面想要原封不动地展示现实自然,这两种互相矛盾的要求,宗炳是如何在绘画上实现的呢?是融合调和的,还是矛盾并存着的?最终答案我们无从得知。我们只能通过后世评论家,了解宗炳与当时普遍画风不同的独特之处。

谢赫在他的《古画品录》中,将宗炳列为最低的第六品,并品评道:"炳明于六法,迄无适善,而含毫命素,必有损益,迹非准的,意足师放。"[1]这里谢赫为何要以"必有损益,迹非准的"这八个字来责难宗炳呢?因为当时普遍的画风都是基于忠实精致的描绘。根据陈朝姚最所著《续画品》记载,谢赫作为人物画家,意在保留精细描绘,尤其擅长画当时的风俗。从这里我们可以窥探到对画家谢赫的评判标准。从谢赫的评价大致可以推断出宗炳在时人眼中画的是轮廓图。因此必有损益,画得不够准确。要言之,无论从画风还是画题来看(当时山水画风毛麟角),宗炳的画与当时的普遍画风和趣味都相去甚远。谢赫未能正确认识这点,将宗炳贬为最低的第六品,便不足为奇了。关于王微(先不论他看过王微什么题材的画迹),谢赫只关注王微的人物画。真正理解宗炳与王微的,得等到晚唐张彦远的出现。

张彦远在《历代名画记》中,驳斥了谢赫对宗炳的评论,并且阐明了宗炳之所以优秀的原因:

> 炳于六法,亡所遗善。然含毫命素,必有损益。迹非准的,意可师效。在第六品刘绍祖下,毛惠远上。彦远曰:既云"必有损益",又云

[1] 参见《古画品录》,津逮秘书本。——译者

"非准的"，既云"六法亡所遗善"，又云"可师效"。谢赫之评，固不足采也。且宗公高士也，飘然物外，情不可以俗画传其意旨。[1]

在王微的条目下，张彦远又进一步对比了宗炳与王微，并指出：

> 宗炳、王微，皆拟迹巢由，放情林壑，与琴酒而俱适，纵烟霞而独往。各有画序，意远迹高，不知画者，难可与论，因者（著）于篇，以俟知者。[2]

自宗炳、王微之后到唐初这段时间里，虽然没有出现称得上山水画家的人物，但是山水树石的画作还是有的。它们都继承了自顾恺之以来的传统，同属一个体系，所画皆是所谓的非现实之物。张彦远对那段时期的情况做了如下介绍：

> 魏晋以降，名迹在人间者，皆见之矣。其画山水，则群峰之势，若钿饰犀栉。或水不容泛，或人大于山，率皆附以树石，映带其地。列植之状，则若伸臂布指。详古人之意，专在显其所长，而不守于俗变也。国初二阎，擅美匠学，杨、展精意宫观，渐变所附，尚犹状石则务于雕透，如冰澌斧刃，绘树则刷脉镂叶，多栖梧苑柳。功倍愈拙，不胜其色。[3]

他又接着说：在这种情形下，吴道子的出现第一次打破了古代山水画的传统，完成了全新的写实山水画，而后李思训父子直接继承了吴道子的风格：

> 吴道玄者，天付劲毫，幼抱神奥。往往于佛寺画壁，纵以怪石崩滩，

[1]　参见《历代名画记》卷六，津逮秘书本。——译者
[2]　同上。——译者
[3]　参见《历代名画记》卷一，津逮秘书本。——译者

若可扪酌。又于蜀道写貌山水。由是山水之变,始于吴,成于二李。[1]

　　但是这并不意味着从那时起,六朝风格的山水画便全然消失了。实际上李思训父子遵循的是六朝以来的绘画风格〔例如正仓院藏琵琶捍拨画《狩猎图》(插图7)。正好从某个侧面说明六朝的绘画风格在后世还是存在了很长一段时间。〕张彦远的真正意思是:当时所有山水画(包括六朝风格的山水画)正如他之前所言,已褪去了"非现实性"——在理性上不合理的"非现实性"。正因如此,张彦远将与吴道子画风截然相反的李思训、李昭道视作直接继承吴道子的画坛革新者——新的山水画的集大成者。

[1]　参见《历代名画记》卷一,津逮秘书本。——译者

第二章　开元—天宝年间的山水画

这一时期，自六朝以来的画风全然一新，山水画自然也是如此。但正如上文所述，这并不意味着古时的画风完全消失了，而是指这一时期的新兴画风成了时代的中心，从而成为后世一切绘画的根基。近世山水画最早的源头也在此。如前所述，这种全新的山水画的开创者便是吴道玄（初名道子）。然而其实他并未留下山水画遗迹，我们只能凭借自古以来评论家的评论、《送子天王像》[1]（阿部房次郎藏，插图8），以及《善神像》[2]（笹川喜三郎藏，

[1]　虽然本图卷无落款，但是自古以来都被视为吴道子的画作。人们认为通过该图卷，吴道子的画风可见一斑。内藤湖南博士认为"这可能是宋代的摹本"（《佛教美术》第9册）。藏印中最早的是南宋高宗的玺印及贾似道之印。元代倪瓒所作的《清閟阁集》是最早收录这幅画卷的著录（李调元《诸家藏画簿》）。接着在明代茅维的《南阳名画表》中作为韩存良的藏画被收录。后来该图卷归张丑所有，收录在他的《清河书画舫》之中。之后收录在清代《式古堂书画汇考》以及《岳雪楼书画录》（归孔氏收藏）中。旧藏者山本悌二郎（1870—1937，日本新潟县佐渡人。曾留学德国，先后担任过日本二高教授、日本劝业银行鉴定课长、田中义一内阁、犬养毅内阁的农相等职。晚年出任大东文化协会副会长。——译者）先生在他所著的《澄怀堂书画目录》中对此进行了详细论述。详情请参考该著作。此图卷如今归阿部房次郎所有。

[2]　此图中的题字"吴道子善神像"为宋徽宗的真迹，在《宣和画谱》中亦有收录。但是有两个问题。第一，此画并不像许多画论家所说的那般具有丰富的内涵（把它与其他大家现今留存下来的真迹作对照），上面有太多画家的习气。第二，现在其他画家流传下来的作品中，与此画手法相同且都有宋徽宗题字的作品不在少数。比如阿部房次郎所藏画录《爽赖馆欣赏第一辑》中介绍的卢棱伽《渡水僧图》、左礼《水官像》、周文矩《玉步摇仕女图》等，都是同类之物。在此是否可以考虑这么一个臆说？即宋徽宗为了收集自古以来中国画大家的代表作，其中有的（未能得到真迹的）通过临摹，命令画院的画师作画，皇帝再亲自题字，并展列于御府之中，后来该图偶然传到日本。原本《宣和画谱》上收录的作品数量，尤其是宋初及宋以前一流大家的作品，对于当时而言，未免过多了吧？以上几点，便是这个臆说的根据。还有另一说法，认为那些宋徽宗所藏的画作全都是赝品，伪造这种程度的赝品，对于中国人来说并非难事。这种观点并不是在真正地解读画作，我们只需在此记上一笔。

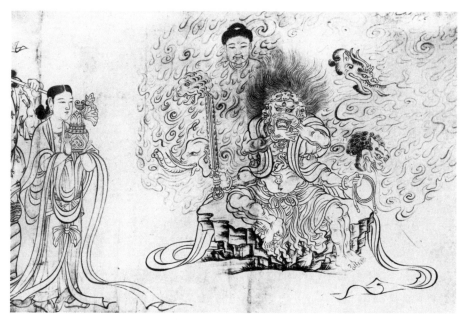

插图8　吴道子　《送子天王像》(局部)　阿部房次郎藏

插图9)等,来推测一二。吴道子的山水画究竟在何种意义上赋予他在山水画史上划时代的地位? 我们永远无从知晓事实真相了。因此我们直接跳过他而来看其后辈王维。但是为了更加详细地说明王维的历史地位,我们回顾一下吴道子画风的大体倾向,并阐述一下两者的渊源。

　　吴道子是当时排名第一的大家。张彦远列举了四位历代一流大家,其中唐代画家仅推举了他一人,还把他排在了四大家之首。张彦远说:"国朝吴道玄,古今独步,前不见顾陆,后无来者。授笔法于张旭。……张既号书颠,吴宜为画圣。神假天造,英灵不穷。"[1]又说:"唯观吴道玄之迹,可谓六法俱全,万象必尽,神人假手,穷极造化也。"[2]同一时代朱景玄所著的《唐朝名画录》中,将画分为神、妙、能、逸四品,在最高品的"神品上"中,只列了吴道

[1]　参见《历代名画记》卷二,津逮秘书本。——译者
[2]　参见《历代名画记》卷一,津逮秘书本。——译者

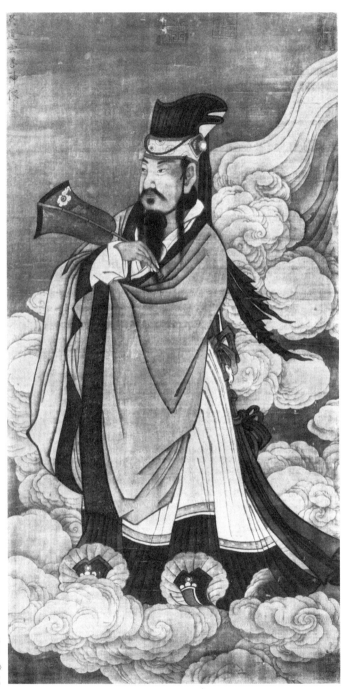

插图9
吴道子
《善神像》
笹川喜三郎藏

子一人。与他齐名的李思训被列为"神品下"。

吴道子画风究竟如何？让我们先来一睹其笔法吧。据传，吴道子起初沿袭六朝以来纤细均一的线条，尤其是其细如蛛网般的处理效仿了白描的手法。到中年以后，他完全摆脱了这些，最终创造出其独有的充满意境、笔法雄浑的线条。这也造就了他在绘画史上的卓越成就。即汤垕所说的："吴道子笔法超妙，为百代画圣。早年行笔差细，中年行笔磊落挥霍，如莼菜条。人物有八面，生意活动，方圆平正，高下曲直，折算停分，莫不如意。其傅采于焦墨痕中，略施微染，自然超出缣素，世谓之吴装。"（《画鉴》）[1]抑或是郭若虚所说的："吴之笔，其势圆转而衣服飘举。曹之笔，其体稠叠而衣服紧窄。故后辈称之曰：'吴带当风，曹衣出水。'"（《图画见闻志》）[2]足可见吴道子的出色成就。他通过多变的线条展现了笔下意境，而且笔法奔放自在，毫无涩滞，使画作更显生机盎然（观其《送子天王像》与《善神像》，更是如此）。后世称兰叶描始于吴道子，指的便是这种有粗细变化的线条。这种线条的特殊特征，尤其笔法，是赋予其特殊地位的最显著的原因之一。但在美术层面，这究竟意味着什么？

首先我们来看看这种线条表现了吴道子的何种态度？即通过观察吴道子创作活动的一个侧面来回顾他的线条的本质意义。这样做不仅能直接弄清其线条所具有的特殊性，同时也能揭示吴道子作为画坛革新者的意义。让我们来听听张彦远对此怎么说：

　　国朝吴道玄，古今独步，前不见顾陆，后无来者。授笔法于张旭，此又知书画用笔同矣。张既号书颠，吴宜为画圣。神假天造，英灵不穷。众皆密于盼际，我则离披其点画；众皆谨于象似，我则脱落其凡俗。弯弧挺刃，植柱构梁，不假界笔直尺。虬须云鬓，数尺飞动，毛根出肉，力健

––––––––––––––––––
[1]　参见《画鉴》，四库全书本。——译者
[2]　参见《图画见闻志》卷一，津逮秘书本。——译者

有余,当有口诀,人莫得知。数仞之画,或自臂起,或从足先,巨壮诡怪,肤脉连结,过于僧繇矣。或问余曰:"吴生何以不用界笔直尺而能弯弧挺刃,植柱构梁?"对曰:"守其神,专其一,合造化之功,假吴生之笔,向所谓意存笔先,画尽意在也。凡事之臻妙者,皆如是乎。岂止画也?与夫庖丁发硎、郢匠运斤,效颦者徒劳捧心,代斫者必伤其手,意旨乱矣,外物役焉,岂能左手划圆,右手划方乎?夫用界笔直尺,界笔是死画也。守其神,专其一,是真画也。死画满壁,曷如污墁?真画一划,见其生气。夫运思挥毫,自以为画,则愈失于画矣。运思挥毫,意不在于画,故得于画矣。不滞于手,不凝于心,不知然而然,虽弯弧挺刃、植柱构梁,则界笔直尺,岂得入于其间矣?"[1]

张彦远首先描述了吴道子的笔势,接着解释了他能达到如此程度的缘由。吴道子克服一切技术问题,最终造就了其伟大"风格"[2],张彦远的文字便是对此的记录。我们要尤其关注张彦远所强调的点,即吴道子的笔锋雄伟奔放,生气灵动。

可见,吴道子卓越的画风,并非单纯继承、模仿前人的技法,而是完全独辟蹊径。不用说,那种特殊方式,必定是他作为艺术家,在性格或素质上的所有体验的直接"表现"[3]。所谓"意存笔先,画尽意在""不滞于手,不凝于

[1]　参见《历代名画记》卷二,津逮秘书本。——　译者
[2]　即使画同一棵松树,在董源、李成、范宽之间,也可以看到各自的差异。即便画同一个圣母,达·芬奇、米开朗琪罗、拉斐尔的画会呈现出三种模样。此种差异,并非源于他们的习惯手法或癖习。若这是他们因循守旧之故,那么无论画什么,他们的看法和画法都不会变,他们都无法自我突破(总之,他们虽然以自然为创作对象,却不把自然当作真正的对象;换言之,他们看不到真正的自然),都是平庸的画家,因此他们不可能在绘画史上留名。这里所说的差异或特殊性,就是画家与自然两者真正融合后得到的新的"自然",确切地说,就是该作品的美术意义。换言之,就是画家自身的纯粹情感的特殊模样。如果画是画家与自然融合的产物,那么必定会因画家不同而呈现不同的特殊模样。若是把这融合的"自然"(纯粹感情出现在自然这一对象上,而不是凭空产生的)视为一个有生命的统一体,就像现实自然那般非碎片化的东西,那么它也该被称为大自然。这个大自然就是画家的"风格",它并非源于画家的习惯手法、癖习或惯例。
[3]　艺术上的表现指在形式上情感直接结合或内部蕴含。因此所谓艺术便是指"表现"。通常情况下,表现是指用字面意思来表达自己的思想,表达的与被表达的之间没有必然联系,只是纯粹作为符号而已。绝非这里所说的表现。

心，不知然而然"的境界，即其表现的形式便是事物的内在。线条的粗细变化必然导致其内在也不得不采取这种形式，令其始终拥有如此丰富而又有抑有扬的活泼精神。苏东坡在开元寺的东塔看到吴道子的画时，不禁用海浪翻腾的姿态来比喻其雄伟奔放的模样。仅从其多样的变化与力量便可知，吴道子早已在单调、静态的六朝风格的线条之上，开创出一个新纪元。那笔势，从《送子天王像》《善神像》中也确实能看出一种飒然风起之意境。据说他尤其擅长用这种线条进行白描。其笔下意境，显然在自由界定与创造着表面的意义。这是前所未有的画风。据传他就是白描的创始者，可见是有其缘由的。[1]《历代名画记》及《图画见闻志》还特别用轶闻的形式谈

[1] 六朝时早已有白画这一说法，即白描的意思。一般认为，由笔下意象无限的线条所构成的白描始于吴道子。但是若从正仓院藏《麻布菩萨像》（插图10）来推断，白描始于吴道子这一说法并非没有问题。但是至少可以确定，吴道子是首位采用这种白描手法的著名画家。

及了吴道子的笔势。

> 开元中，将军裴旻居丧，诣吴道子，请于东都天宫寺画神鬼数壁，以资冥助。道子答曰：吾画笔久废，若将军有意，为吾缠结，舞剑一曲，庶因猛励，以通幽冥。旻于是脱去缞服，若常时装束，走马如飞，左旋右转，挥剑入云，高数十丈，若电光下射。旻引手执鞘承之，剑透室而入。观者数千人，无不惊栗。道子于是援毫图壁，飒然风起，为天下之壮观。道子平生绘事，得意无出于此。(《图画见闻志》)[1]

上述便是吴道子的笔法，他正是凭借这种笔法作画的。而且无论是所画对象，还是各对象之间的关系，都没有古人那般不自然或不合理之处。我们可以想见他的绘画风格，虽然只是九牛一毛。其生命力的强大，以及对于这种强大的坚守，成就了一个与顾恺之以来的画风完全对立的世界。这强大的生命的跃动，确实在意识上带给我们极大的震撼。对于看惯了六朝以来传统绘画风格的人来说，仿佛那并非一张画纸，而是迫近眼前的现实之物。那便是吴道子开拓的新世界的意义之一。张彦远说"若可扪酌"，就是指这一点吧。只是吴道子没有画作流传至今，我们对他无从判断。但是很难断言"若可扪酌"是否可以理解为今天所说的写实（无论是从内在还是外表上再现自然）。即便从《送子天王像》《善神像》这些虽然很可能为摹本的作品推测（其中石头的画法、衣服纹理以及云烟等格外明显），也很难得出明确结论。在这一点上，我们只能判断吴道子依然是传统的继承者，在他心底仍保留着传统观念。

如上所述，虽然吴道子是新山水画的开拓者，但所谓的"新"，基本靠推测。那么一心遵从六朝画风的李思训、李昭道父子，又是在哪一点上，被后人视作吴道子的继承者的呢？这些在当时应被称为旧派的人，究竟如何体

[1] 参见《图画见闻志》卷五，津逮秘书本。——译者

金碧唐家

法将軍始羶源

九成瓊殿壹百道

玉泉翻延暑曾貞

觀傳真擅化元魏

王羲繼典不及

馬周言

李思训九成避暑

插图11　李思训　《九成避暑图》　清内府旧藏

现新意？从哪里可以看出他们在美术史上的地位呢？在此，我们只能通过自古以来的文献以及被视为他们遗迹的作品——即被视为李思训所作的《九成避暑图》[1]（清内府旧藏，插图11）和李昭道所作的《金碧山水图》[2]卷（笹川喜三郎藏，图版2）——来把握那一段时期山水画的大致变化历程。

先从主要的相关画史入手吧。

> 李思训，宗室也，即林甫之伯父。早以艺称于当时，一家五人，并善丹青（思训弟思诲，思诲子林甫，林甫弟昭道，林甫侄凑）。世咸重之，书画称一时之妙。官至左武卫大将军，封彭城公。开元六年，赠秦州都督。其画山水树石，笔格遒劲，湍濑潺湲，云霞缥缈，时睹神仙之事，窅然岩岭之幽。时人谓之"大李将军"其人也。（《历代名画记》）

> 思训子昭道，林甫从弟也。变父之势，妙又过之。官至太子中舍，创海图之妙。世上言山水者，称"大李将军、小李将军"，昭道虽不至将军，俗因其父呼之。（同上）[3]

> 李思训，开元中除武卫将军，与其子李昭道中舍俱得山水之妙，时人号大李、小李。思训格品高奇，山水绝妙，鸟兽草木，皆穷其态。昭道虽图山水鸟兽，甚多繁巧，智惠笔力不及思训。天宝中明皇召思训画大同殿壁，兼掩障。异日因对，语思训云："卿所画掩障，夜闻水声。"通神之佳手也，国朝山水第一。故思训神品，昭道妙上品也。（《唐朝名画录》）[4]

> 李思训画着色山水，用金碧辉映，自为一家法。其子昭道，变父之势，妙又过之。故时人号为大李将军、小李将军。（《画鉴》）[5]

[1] 我从中国出版的粗糙的珂罗版印刷才得知此画。我按上文所说的意思将此画列举出来，应该并无大碍。

[2] 该图卷我最近在笹川喜三郎先生的收藏中见过，但是这究竟是不是李昭道的作品，还有待日后进一步研究。在此请各位方家赐教。不过我敢断言，它完全展现了李昭道的画风。

[3] 参见《历代名画记》卷九，津逮秘书本。——译者

[4] 参见《唐朝名画录》，四库全书本。——译者

[5] 参见《画鉴》，四库全书本。——译者

（思训）用金碧辉映，为一家法。后人所画着色山，往往宗之。（《画史会要》）[1]

吴道子喜好简括的画法，尤其喜欢白描。而李思训以及师承于他的儿子李昭道，继承了六朝以来的传统，好用浓彩金碧，描绘极其细致，与吴道子完全不同。吴道子大笔一挥，一日画就三百里嘉陵江风光；而李思训则采用华丽精致的描绘手法，花费数月时间，精雕细琢。这种六朝以来的画风，在当时普遍流行，不只李思训这一派，这点可从正仓院所藏的琵琶捍拨画《狩猎图》推测出来。

李思训是传统的继承者。张彦远曾评价"其画山水树石，笔格遒劲，湍濑潺湲，云霞缥缈，时睹神仙之事，窅然岩岭之幽"。此处所说的"神仙之事"，指李思训所画的并非日常接触到的普通山水，而是现实中难以目睹的怪异幽玄的山水，也就是所谓的"海外之山"。这是自六朝以来山水画必备的传统精神。观《九成避暑图》亦可知晓。从顾恺之到李思训，经过了三百多年。顾恺之表现出的不合理的"非现实性"，在该图中并未见到。因此朱景玄说："思训格品高奇，山水绝妙，鸟兽草木，皆穷其态。"[2] 张彦远则认为"山水之变，始于吴，成于二李"[3]，其真正缘由大概也在于此。

人们通常认为李昭道只不过是他父亲李思训的模仿者。如"昭道虽图山水鸟兽，甚多繁巧，智惠笔力不及思训"。但正因如此，反而使李昭道在后世比他父亲拥有更多的追随者。《画史会要》中说"后人所画着色山，往往宗之"，其中的"之"字与其说是指李思训，不如看作李昭道更符合真相。诸如此事，在艺术史上经常反复出现，司空见惯。在这一意义上，《金碧山水图》卷应该（在史学价值上）受到关注。

[1]　参见《画史会要》卷一，四库全书本。——译者
[2]　参见《唐朝名画录》，四库全书本。——译者
[3]　参见《历代名画记》卷一，津逮秘书本。——译者

为进一步说明六朝以来画风的发展，当举《雪山图》[1]（小川睦之辅藏，图版3）为例。这些作品确实推进了顾恺之以来画风的发展。它们绝非新时代的开创者，不过它们继承并推动了传统绘画，在这一点上，它们早已确立了自己的历史地位。此处，它们与正仓院所藏的琵琶捍拨画《狩猎图》都不过是展现当时画坛传统一面的例子罢了。它们在追求顾恺之精神的同时摆脱了他的"非现实性"，在鉴赏上更接近于自然，我们能看出这点便足够了。以上便是那些画迹未能单列一章的原因。关于这一派，我们不得不提及与吴道子和李思训同时代的、他们的后辈王维。王维树立了一种新画风，开启了一个新时代，并为后世开创了一大法门。

[1] 罗振玉先生将其作为六朝屏风的一面。上面的"升"字到底是指它经过了杨升的鉴别还是说这是他自己创作的证据——暂且不管此画究竟是六朝的作品还是唐代的创作，一方面，至少它确实完全保留了六朝时期的画风；另一方面，轮廓的线条展现了笔下意境（从而使表面又增加了新的意境），这一点说明它遵从了唐代的新画风（至少与唐代画风是一致的）。我们只需要在此得出它的画风介于吴道子与李思训两者之间这一结论就足够了。我将罗振玉先生的论述摘抄如下："……着色，石作粗廓，无皴。以厚绿染抹。山巅加粉涂。树干亦涂染而成。中有一树，以朱点叶。絫然如新。下角稍上，有行书升字，下押字泥金书。在石上，极隐暗。映日乃可辨，初不知为何代物。疑是杨升。而画法雄厚淳古，如观古彝器法物。与唐以后绝异。且古画署题，未有书名不著姓，而名下加押者。疑不能决，垂二十年矣。近读张彦远《历代名画记》，言前代御府，自晋宋至周隋，收聚图画。皆未行印记。但备列当时鉴识艺人押署。贞观中褚河南等鉴掌装背。并有当时鉴识人押署跋尾，官爵姓名年月日。开元中，玄宗购求天下图书。亦命当时鉴识人押署跋尾。始知此图，确为隋唐以前人笔。而由杨升鉴识耳。其署名加押，即所谓押署。押署即在画幅上。而所谓跋尾者，则别纸书之。尝见尉迟乙僧天王像后，别纸书明道元年诸臣款，尚存跋尾旧式。而押署则如僧权、骞、异。但于法帖中见之，其见之画迹者，仅此图而已。杨升为开元馆画直，见《唐书·艺文志》。则此图者，为六朝名迹，开元御府之所藏，杨升所鉴识，今传世山水图，莫先于此。虽顾虎头《女箴》《洛神》二图，尚存人间，然彼固非专绘山水也。则此图淘天下有一无二之至宝矣。爰名吾斋曰雪堂，以识欣幸。
唐贞观开元御府之藏，有贞观及开元印。而此帧无之者。六朝但有屏风，尚无障子，此乃屏风之一纸。御印殆在他纸也。幅中有双龙印、荆王之玺、内殿秘书之印、其万年子孙永宝四印，乃后人所妄加。又古画多施之缣素，亦有用纸者（见《名画记》曹不兴传注），或以臼麻（《名画记》顾恺之梁元帝传注），或以籐纸（《名画记》毛惠远传注），或以宣纸（张彦远《论画体工用拓写篇》）。此古画用纸之证，亦考古者所当知，故并识之。山水树石，至唐宋诸专家，而后穷工尽妙。张彦远谓魏晋人画山水，群峰之势，若钿饰犀栉，或水不容泛，或人大于山，率皆附以树石，映带其地。列植之状，则若伸臂布指。至二阎杨展，尚犹状石则务于雕透，如水溅斧刃。绘树则刷脉镂叶，多栖梧菀柳，功倍愈拙，不胜其色云云。予证之传世金神等图，其说洵然。虎头画树，叶如银杏，与六朝石刻相类，参以此帧，并可为未臻绝诣之证。然六朝以前画迹，风骨遒古，气象淳穆，则绝非唐以后诸大家所能到也。爰取弁卷首，以示滥觞。"（《南宗衣钵跋尾》卷一）

第三章　王维

王维作为画家，当时并没有在后世这般闻名。张彦远虽然也称赞他，但却认为他与吴道子无法相提并论。与画风雄放壮丽的吴道子相比，王维确实显得有些逊色。张彦远称其："工画山水，体涉今古。人家所蓄，多是右丞指挥工人布色原野，簇成远树，过于朴拙。复务细巧，翻更失真。清源寺壁上画《辋川》，笔力雄壮。……余曾见破墨山水，笔迹劲爽。"[1]朱景玄把同一时代的张璪、李思训列为"神品下"，而把王维与李昭道一同列在第四品"妙品上"（妙品上八人中，第一为李昭道，第四为王维）。但是王维对自己的画比诗作更有自信，他曾作诗曰："宿世谬词客，前身应画师。不能舍余习，偶被时人知。"[2]直到宋代以后，王维画作的真正价值才受到认可。第一人便是苏东坡。正如上文所述，苏东坡在开元寺看了王维与吴道子的佛画之后，赋诗一首，将两者做了一番比较。他认为吴道子长于工笔，而王维则追求形似："又于维也敛衽无间言。"[3]王维悠闲高雅的气派，在画风雄放的吴道子身上是看不到的。这大概是苏东坡所言之缘由吧。苏东坡还有另一句名言："味摩诘之诗，诗中有画；观摩诘之画，画中有诗。"[4]与苏东

[1]　参见《历代名画记》卷十，津逮秘书本。——译者
[2]　参见《图画见闻志》卷五，津逮秘书本。——译者
[3]　参见《王维吴道子画》，《御定历代题画诗类》卷一百十九，四库全书本。——译者
[4]　参见《东坡题跋》卷五，津逮秘书本。——译者

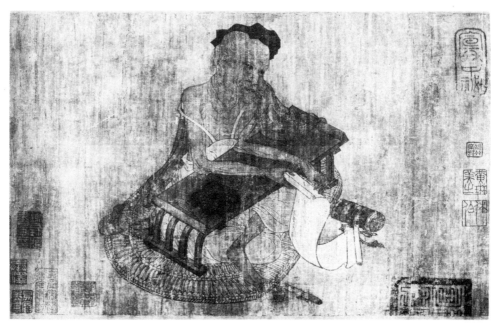

插图12　王维　《伏生授经图》　阿部房次郎藏

坡同处一个时代的赵令穰（字大年）则完全继承了王维的画风。自那以后，这种画风成了山水画的主流。直至近代，王维终于被尊为受人敬仰的南派始祖。

　　王维的画迹有两幅。一是山水画《江山雪霁图》[1]卷（小川睦之辅藏，图

[1]　由于该图卷补笔颇多，一些人持怀疑态度。轮廓的线条几乎都是后来添上去的。只有卷尾部分幸免于此。其中帆船部分是唯一一处没有加笔的地方。在此谨将内藤湖南与罗振玉的论说引用如下：

　　"此人（王维）画迹流传至今的只有两幅。一是《江山雪霁图》卷，由小川睦之辅收藏。明末时冯开之曾得到此画，董其昌特意赶赴北京去借画。见到画后董其昌大喜，在画上题跋，十年后又题了另一篇跋。不过该画卷是否是王维的真迹尚存争议。孙承泽在《庚子销夏记》中称该画是后人的摹本，因为此画后人补笔之处较多，有时显得逊色。不过没有补笔之处应该就是王维的真迹。"（《佛教美术》第9册，《中国绘画史讲话》）

　　"卷首有楷书王维二字，已损少半。下有宣和二字小玺，明以来诸家皆著录。共推为海内墨皇者也。（……）此卷自明以来，流传之绪，历历可数。初藏金陵太史胡汝嘉（见朱之蕃跋），后归吴昆麓，由冯归吴瑞生，由吴归程季白，由程归钱牧斋，后归海宁陈相国，归华亭王氏，归思亭，由吴归毕润飞，由毕归吴杜村。冯开之跋，谓吴昆麓夫人言其先世得之管后宰门小伙者铁枥门门中，恐为传闻之讹。祝允明《梦星堂集》，记王维真迹云：迹来闻有维画一轴，在亲军黄君所，昨者乃得捧阅。大内

版4),二是人物画《伏生授经图》[1]卷(阿部房次郎藏,插图12)。前者是展示其山水画的唯一画迹。

吴道子的成就暂且不论,王维则是一位开创当时画坛新时代的人物。如前所述,当时兴盛自顾恺之以来的画风。观《九成避暑图》《金碧山水图》《雪山图》等画作便会发现,它们都远离自然的印象,采用与《女史箴图》同样的方式,通过实线勾勒轮廓与扁平的表面。虽没有顾恺之那般不合理,但

后宰门,有丹漆巨梃一,以支北扉,不知几何年矣。成化间,梃偶坠地破,乃繄竹也。中藏卷二,其一即此图,用细绢,高尺二寸,长四尺奇,前后周完,末下正书三言,曰王维制云云。是出自竹梃中者,别为一卷。冯开之漫据所闻,误属此卷耳,今为纠正于此。

毕涧飞既得此卷,复从吴门缪氏,得董文敏致冯开阅手札,前后凡三纸,附装卷后。第一札后署乙未七月十三日董玄宰。第二札署丙申二月初十日。第三札署甲辰八月初一日,此署题盖祭酒所记,检快雪堂日记,载乙未七月十三日,得董玄宰书,借王维卷阅。又甲辰八月二十日,送王右丞雾雪卷瑞应图小米山水三卷,与董玄宰病中看玩,与手札所署年月正合。文敏第三札中,言为开之书快雪堂额。冯之快雪堂,殆以此图命名。四库全书总目提要,言梦祯旧藏快雪时晴帖,故以名堂。后帖归冯铨,堂名亦随之而移,实则自梦祯始也云云。今检祭酒快雪堂集,但载此图跋尾,日记中亦屡言与客观此卷,而无一字及时晴帖,意四库馆臣,殆以开之堂名,与冯铨先后相同,臆为此说耳,并为之纠正。

李竹懒此卷,谓冯长公权奇,寓春波里第,值居人不戒于火,沿蓺几付烈焰,而此卷独存。董文敏容台集,江干雪意图跋,谓此雪雾卷已为冯长公游黄山时所废,盖误闻春波之火,并及是卷也。厥后绛云一炬,此卷亦幸免劫灰。三百年来,屡经兵火,而完好如故,殆所在有神明护持,故我辈今日,尚得为谋流传,讵非艺院之厚幸耶?

明之末季,右丞手迹,人闻尚传数帧,董文敏或见之、或藏之,然心折者,仅是卷耳。其跋吴中王氏江干雪意图卷,即增损此卷之跋应之。其言雪意图者,寥寥三四语,殆勉徇人之请求,其不认为右丞之迹,微意可喻也。亡友李文石观察(宝恂)言曾见雪意卷于山左,载之有益无益齐论画诗。文石于国初王恽诸家画迹,颇能鉴别,而于宋元遗迹,则得失相半。予虽未见,不敢信彼为真龙也。近年沪上又见一卷,庸弱琐碎,殆出两百年前,吴下画工之手,后附石田诗,而无王守溪诗,并录此卷董跋二则,盖伪者未读容台集,不知彼卷。文敏固别有跋尾也,又伪造程青溪跋以益之,谓文敏藏之五十余年,语尤荒诞。此卷后为欧人购去,售诸美国,附识与此,以谂喁喁……"(此处仅省略了画卷的尺寸、罗振玉的画评,以及图版中出现的跋文)(《南宗衣钵跋尾》卷一)

[1] 该图卷已收入阿部房次郎收藏的图录《爽籁馆欣赏第一辑》中,关于它的传入,我已经在此书中记述过了,谨摘录如下:

"《伏生授经图》是有记载的最古老的作品。《宣和画谱》中收录了王维的《写济南伏生像》。‘宣和中秘’的玺印,便是当时宋徽宗所钤。随着宋室南渡,该图卷被放入思陵的甲库中。宋高宗亲笔御题"王维写济南伏生"六字,并印上乾卦的小圆玺后被收藏到中兴馆阁中。绍兴的跋亦为当时所留。到了明代,该图卷先后归李廷相、黄琳所有。明朝都穆在他所著的《铁网珊瑚》中提到:金陵的黄琳在家中观看此画后敬叹不已,元初的赵子昂还用白描临摹此画。明朝沈石田所藏的白描《赵子昂临伏生授经图》大概就是这个吧。"黄琳美之""休白"等印,便是黄琳所留。随后此画由清初的孙承泽所藏,收录在他的《庚子销夏记》中。"北平孙氏""北海孙氏珍藏书画记"等印便出自他手。此外,该图卷在顾起元的《客座赘语略说》《严氏书画记》、朱彝尊的《曝书亭集》、宋荦的《西陂类稿》等书中均有所记载。之后它辗转流传到梁清标、宋荦等人手中,上面可以看到他们各自的印章。近年又归潍县(潍坊——译者)的陈介祺所有,随后到了北京的景贤手中,现在越过大海成了爽籁馆的珍藏之物。"

这些作品都极其图式化，努力主张与保持着各自的某种意义。这些作品把自然图示化，没有让眼中所见的自然直接入画，而是使每个对象及对象间的相互关系脱离印象，在它们身上可以看出画家试图构建某种意义的意志，看出画家的意图和努力。自然被图式化到了一定程度，令我们的理智阻止我们把所有对象及其相互关系视为自然，它让我们不得不想到画家的存在和努力。也就是说，所画对象及其相互关系完全失去了自然的意味，画家追求的是在现实自然中看不到的美学意义。

观察这些画家便可发现，王维基本摆脱了"古人的这般作画精神"，而是尝试着画出具有他自身风格的"印象中的自然"，具有丰富诗韵、优雅、亲切、幽深的自然。从这意义上讲，王维直接画出了自然的生命，他在这点上拥有全新的地位。但这并不意味着王维是在没有任何先驱的情况下突然出现的。六朝以来的山水画是图式化、便捷、虚构、梦幻的，从这个意义上来说，它们乃是"非现实"之物。然而实际上，画家们并非完全在画"非现实"之物，而是用"非现实"的手法在画现实。这一倾向早已潜藏在《女史箴图》深处。当然在那个年代的作品中，尤为明显。但这最多不过是一种倾向、一个萌芽，并非显露的事实。这种萌芽和潜在之物，通过王维实现了一大飞跃。那么，王维是通过怎样的方式实现的呢？

王维首先需要解决的问题便是从山水画"旧式的非现实性"桎梏中——从图式化的世界及其构成所体现的意志中——脱离出来。前者表现为以他特有的渲染（墨的渲染）与描线创造各对象的圆弧与深度——这是外在表现；后者则表现为通过各对象的布局来呈现自然。若把自古以来的山水画与这《江山雪霁图》做一番比较，我们定会觉得，与前者相比，《江山雪霁图》的风景显得十分平凡——与现实中的风景并无二致，丝毫没有前者那般的人为痕迹。它脱离了前者的"非现实性"，在这个意义上，至少向现实迈出了一步，是"现实的"。当然，这并非针对近世作品而言，也不是我们平时所说的现实自然——即作为无意识存在的自然，而不是说它的现实性。从这点来说，这幅《江山雪霁图》无论外在表现还是内在精神，都十分主观。

只是它不像古人那般，从别的立场、用别的要求去把握对自然的印象，而是想把自然原封不动地表现出来。而这（又与我们在现实自然中的实感有一脉相通之处）与古人形成对比，可视为现实性的。事实上在每个对象身上，只能看到画家出于某种意图而创作的外形与姿态，无法见到那种直接表现画家意志、与自然毫不相称的外形与姿态。所有对象都是以自然的姿态，以遵从各自远近规律的自然布局的形式来表现的。从各对象及其相互关系上，看不出想要表现什么，抑或与古人一较高下的那种努力。一切都以自然的姿态与态度呈现出来。因此自然的生命——王维印象中的自然必定会原封不动地自行展露出来。这便是《旧唐书》作者所言"笔踪措思，参于造化"[1]的缘由。然而专门以构图为中心去看时，在深受古老传统熏陶的人眼中，难免会有一种缺憾。因此只得紧承前言说"而创意经图，即有所缺。"[2]但是有一点我们不得不称赞：该画作完全摆脱了画史的惯习，直接参与了天地万物的奥秘。这便是以"如山水平远，云峰石色，绝迹天机，非绘者之所及也"[3]结句的缘由。王维新开拓的这一境界，与吴道子一脉相承，可以说是对吴道子的一种发展。朱景玄说"其画山水松石，踪似吴生，而风致标格特出"[4]指的便是这点。然而前述不过是王维的一面罢了。他身上仍留有另一面，残存着许多传统画风。

王维创作的所有对象（仅有少许例外，少得如同一簇叶子），都只用富含笔意的细实线勾勒轮廓，用墨加以渲染来构建表面。原则上，这与古人的描绘手法同属一个系统。虽然有时王维会画无数线条，令人眼花缭乱，然而这些线条都只是轮廓的呈现，它们本身并不构成表面。在这种情况下，表面都是渲染而成的。

那些轮廓由富含笔意的实线构成——它们反映了粗细、速度与力量的

[1] 参见《旧唐书》卷一百九十，四库全书本。——译者
[2] 同上。——译者
[3] 同上。——译者
[4] 参见《唐朝名画录》，四库全书本。——译者

变化。而且这些变化都以一种音乐般的旋律自我呈现。前进的方向也都充满律动。那便是带着律感前行的生命的姿态。圆润的渲染构成了由线条围成的表面，明暗的平缓推移造就了圆弧。表面的扩展与变化是循序渐进的，原则上是极为静态的。因此两者之间不可能存在完全固化的规定，它们至少有部分乖离之处，轮廓只划分了对象界限罢了。这样的描绘与《女史箴图》的原理相同。

王维身上保留了许多传统要素。恐怕"在当时，人们普遍认为王维所画的不过是近似吴道子流派的作品罢了"（内藤湖南《中国绘画史讲话》《佛教美术》第9册）。这便是为何在当时他不具有如同后世那般名声的缘故。与父亲米芾共同创立了米点山水的米友仁曾说："谓王维画见之最多，皆如刻画，不足学也，惟以云山为墨戏。"[1]

王维一方面在许多地方遵从着传统的描绘手法，另一方面又抱有原封不动画出自然的直接印象的强烈要求。他的这种新境界在历史上有其一席之地。那么这种境界与地位到底指什么？它对传统画法做了多少变动？

王维所画的线条纤细均匀，显得典雅又柔和平稳。但这只是他的一般特点，他原本就不是一个笔法单调、单一的画家。他的笔法纷繁复杂，因此其画作的内涵也各式各样。但是自《伏生授经图》中伏生的线条至《江山雪霁图》中帆船处（这一部分丝毫没有遭后人增笔）水波的线条，它们早已自成一个系统。在这两种线条之间，排列着形形色色的线条。

前者伏生的线条不露笔意，极为纤细。从起笔到收笔，笔尖采用同样的力度与速度，因而画出的是无一处松弛的紧绷的线条，是用同等力量持续有力地压住表面的线条。这种线条坚定、平静而又柔和，却能带给观众一种紧张感。这是一种扣人心弦的力量。正因如此，它给人一种高不可攀的气派，抑或超世脱俗的淡泊之感。王维在画人物时多使用这种线条。难怪苏东坡

[1]　参见《续书画题跋记》卷十二，四库全书本。——译者

赋诗曰"祇园弟子尽鹤骨"[1]，还感叹道"又于维也敛衽无间言"。王维以这种线条为开端，在画日常用具的线条、画帆船的帆的线条的过程中，他的线条逐渐展现出其特有的笔意。这种笔意出现在笔力有律动感的增减之中。其线条自行创造了节奏或者说旋律的音乐美。既然笔意出现在笔力有律动感的增减中，那么此时王维的线条必然缺少在伏生身上出现的那种同等持续压住表面的力量。其柔和优雅的本质以更为轻快而又具律动的姿态呈现出来。这便是王维在山水画中所用的线条。在原本静止不动的岩石间仿佛出现了窃窃私语般生命的律动，呈现出人类才有的富有含义的姿态与心境。在流动的水波中，蕴含着更多笔意。流水的律动，其优美的旋律，跳跃在抑扬有致地律动着的力量与方向中。在此我们清晰呈现了王维传统且主观的一面。同时，它们也是王维山水画最为显著的特征，是王维画作具有高雅诗韵的原因所在。

王维在山水画中大约采用了三种描绘手法。一是最具笔意的描绘山石的手法；二是描绘枯树与房屋的手法，这一手法几乎不含笔意，但却在线条的方向上画出波动；三是完全不同于前面两者的描绘远树的手法。

无论山还是岩石，表面都极其光滑。其明暗的变化是渐进的，因而极具静态。但是在全卷之中，明与暗的相互关系——其布局却有着音乐般的协调。明与暗之间力量的强弱关系也都充满律动。而且明暗的对比极其明显——对比鲜明，更加凸显了这一特点。并且表面的轮廓是旋律优美的实线。也就是说，两者的这种性质一方面必然赋予所有对象匀称的外形和优美的形态；另一方面又必定让每一个对象及其相互关系彰显生命的强烈律动，展现它们优雅的音乐般的和谐。轮廓与表面之间，既潜藏着些许乖离，又和谐统一。因此，王维所画的岩石与山峰，有着现实中罕见的优雅与美丽，展现着韵律高雅的诗，那或许是王维本人的诗情。在此，我们能看出他身上保留着不少传统。这便是王维所画的自然抽象且程度远甚于诗歌的原

[1]　出自苏轼的《王维吴道子画》，下文"又于维也敛衽无间言"亦出自该诗。——译者



因所在。

但是王维想要在那些山峰与岩石中画出自然的精髓。首先他想要把它们的外形与布局画得符合自然,然而实际上他的画理与这一想法相悖。在其外形与布局中,确实没有六朝以来的那种不自然,但是王维所画的轮廓,其笔意必然是律动的。它与由圆润的渲染构成的表面相辅相成,在所有对象的外形及其相互关系之间,共同创造了如今我们所说的形式与内涵。所有的对象都呈现出人类的举止姿态、意志情感(最明显的是处于中央的近景——岩石)。即便在一块小小的岩石中,也创作出了人的性格。于是王维想要原原本本地画出对自然的印象这一诉求,却因他同时又想要画出自己的内在感受而化为泡影。他想要捕捉自然的诗韵,却反而构筑了他自身的诗情。但是这里所呈现的自然,并非异乎寻常的自然,而是令人倍感亲切而又优雅的自然。它拥有贴近自然的自然之感。但是这终究并非自然本身的姿态,可以说这是经过王维装扮之后的自然。

直接赋予山石意义的是枯树与房屋。画中的枯树远近不同、样式各异,总的来说,卷首的两三棵突出代表了它的意义。王维用细细的两条线作为轮廓,再用圆润的渲染配上柔和的弧线,画出小树般的树干,以及方向和角度都相同的由纤细曲线构成的树枝。倘若树干没有弯曲,便是欣欣向荣的小树了。然而树干的弯曲处,并没有老树的痕迹。因为弯曲处过于平缓,凹凸处太过圆滑。画作体现的意识并没有发生急剧变化,绝对没有意识上的剧烈变动或抵抗——不存在来自内在的强烈追求。可以说这种细长的树干,波动极为平缓,让我们的意识更为活跃,给人一种优雅而生动的感觉。树枝也都是如此。

也就是说,王维只是不断重复着优雅美丽的外形及其内在,用同样的笔法,演奏着同一乐章。外形上的变化,例如树干的弯曲、节疤、弧线,都只是为了带来韵律上的变化,使其更为优美、更具多样性。所有树木形式相同,没有丝毫个性,体现不出其自身的存在。所有枯树都不是自然的树木。其传递的也非自然的声音。只是树木形态优雅多样,稍稍给人自然之感。房

屋也是如此。它们既非人造之物，也非人住之处。反而各具人类的性格，不如说是人一般的存在，是拥有人类内心的自然。而且无论是船还是作为点景的人物，无不在诉说着同一颗内心，谱写着同样的优美诗韵。

虽说远树上有类型化、权宜性的一些东西，但是与其他相比，恐怕是所画对象中最为自然的了。首先是以实线为轮廓、直立挺拔的树干搭配由细短的弧线叠加而成、浓淡适宜的簇叶。其次是同样的树干搭配点染化处理的簇叶。前者的簇叶由细短的弧线轻盈地反复叠加而成，后者的簇叶则由点染扩散而成，虽然没有画出明暗推移的方向、笔迹的方向等动态，但是点染的浓淡所形成的小小的明暗集合——这两种簇叶，与树干笔挺清爽的姿态一起，共同创造出水汽氤氲、生机勃勃、沁人心脾的自然。无论是远处的云烟还是流水，都是这一意义上的延续。上面早已看不到王维的构想，只可见王维那细腻的情感，以及对自然极其敏感的诗情。这便是王维的画作作为自然之物的一个意义，一种情感。但这并非所谓的现实自然，而是经过提炼的自然吧。完全像是一首他创作的关于自然的诗歌，是他寄情于自然并深得感悟的直接表现。

王维以优雅亲切的自然为对象，而非宏伟、激烈、强大、浑厚的崇高世界。在空间上显得崇高、伟大、高远、辽阔之物都不曾出现在画卷上，也没有力压群山的高峰及参天古木。远景也并不是以浩渺无边的广阔来呈现。哪怕他画了这些，他的画理也不会赋予它们与外表相称的内在。

山峰、岩石、树木都共享同一内在。尤其在近景的岩石上，画了无数线条，多得令人眼花缭乱。但是这些线条都是轮廓，它们没有创造表面。因此正如后世所见的那般，集众多线条于一体的表面，就不存在精神、力量与动态上的压迫感了。表面用平缓静态的弧线，静静地迎合追随着轮廓的延伸方向，抑或只是在一旁静观。水汽氤氲的远山用似有似无的柔和的实线清晰地划出了与天空的界线。那如刀刃般锋利的极细的线条带来的如冰块般冰冷坚硬的紧张感，以及类似的倾向，由此得到了明显缓和。这是自然中可见的那种冰冷。

王维并没有把现实中的自然作为创作对象。他只是想要捕捉自然中优雅柔和亲切的那一面，捕捉其细腻的内心。于是他从画理出发，呈现了一个韵律高雅、富有生气、生机勃勃的诗画世界。由此可以窥见他对于自然的深刻感怀和生气勃勃的印象。确切地说，这是他本人诗歌的境界。"落花寂寂啼山鸟，杨柳青青渡水人"[1]，抑或"行到水穷处，坐看云起时"[2]等诗句所描绘的景色，就如同《江山雪霁图》里的画面。王维想要直接通过自己所画的自然一展高雅胸怀，这与近世南派画家有一脉相通的倾向。正因如此，他为人所敬仰，被尊为南派山水画的始祖。

如上所述，王维想要直接在自己所画的自然中一展诗情。然而在他身上还留有诸多相悖的要求，因此王维很难创作出完全真实的自然。一方面他在探寻自然之心，另一方面他又不得不让那些与自然不符的属于他自身的东西去构建自然。因此他与自然相隔甚远。然而其精神并无特异之处，经过自然化处理，得以隐藏其中。由此可见，王维依旧未能摆脱顾恺之的风格，即传统的自相矛盾的世界。王维还无法完全画出自然的真相，展示自然的姿态。

王维的山水画是优雅亲切的诗的世界，后来山水画又向更为优美、更为细腻的方向发展，最终成为抒情诗的世界。北宋赵令穰的画作是自然的，他在柔和亲切方面超越了董巨，达到了雾雨蒙蒙的米点山水的境界。既注重古老传统，又倾向于"现实性"的并非只有王维一人，不过在王维身上尤为显著。此外还出现了另一种情况。那并非王维创作的诗的世界，而是真正的现实自然——（首次出现）真正能称之为自然的自然之中蕴含的崇高世界。首创者正是五代的荆浩。这直接成就了关仝之后的北宋诸大家。直至现代，荆浩依然是中国山水画的鼻祖，创造了最为壮丽的中国山水画发展史。

[1] 出自王维的《寒食汜上作》。——译者
[2] 出自王维的《终南别业》。——译者

首倡中国山水画分为南北两宗说的是明末莫是龙、董其昌等人。前者的《画说》与后者的《画禅室随笔》首次提出了该说法（两书关于这一部分的文字几乎相同）。这里只看董其昌的论说，莫是龙的自然也包括在内。

> 禅家有南北二宗，唐时始分。画之南北二宗，亦唐时分也，但其人非南北耳。北宗则李思训父子着色山，流传而为宋之赵幹、赵伯驹、伯骕，以至马、夏辈。南宗则王摩诘始用渲淡，一变勾（斫）之法，其传为张璪、荆、关、郭忠恕、董、巨、米家父子，以至元之四大家（黄公望、倪瓒、吴镇和王蒙），亦如六祖之后，有马驹（马祖道一）、云门、临济儿孙之盛，而北宗微矣。要之，摩诘所谓云峰石迹迥出天机，笔意纵横，参乎造化者，东坡赞吴道子、王维画壁，亦云：吾于维也无间然。知言哉。[1]

虽然董其昌把王维与李思训分别视为南北两宗的始祖（由于当时没有吴道子的山水画传世，就没有提及他），但实际上与后世所说的南北两宗的对立大不相同。

我们在上文中已经提及，在下文中也会涉及，中国的山水画以荆浩为界，分为前后两个对立的时代。在上文中我们早已论述清楚，中国传统的山水画并不直接以自然为创作对象，也并非依据对自然的印象而进行绘画。如前所述，就连王维也未能摆脱这一传统。只是他在继承这一传统的同时，又向新世界、现实世界、印象中的世界迈出了一步。我们既看到了王维在历史上的新地位，也发现他与传统山水画的忠实继承者李思训之间存在最为显著而又本质的对立。不消说他们生活在不同时代，他们之间当然存在种种差异甚至对立之处。只是像上述那般本质意义上的对立——将中国山水画史（至少是他们俩以后或是他们那时）分为两派的根本对立，若是不考虑他们两人之间的不同，是难以成立的。这些不同既不是他们山水画的根

[1] 参见《画禅室随笔》卷二，四库全书本。——译者

基——包括两派对立意义上的根基，也并非只出现在他们两人之间，在其他画家身上也会看到。

面对这种传统山水画，荆浩开创了一个全新时代。直至荆浩，山水画才出现了真正的新意义——真实的自然（下文中将论述）。这是在他之前绝无可能看到的真正的新意义。并且这是他全部意义的根本与基础，是他最为本质的意义。同时他也成为之后所有山水画的依据与起点。因此，中国的整个山水画史就得以荆浩为界分为两大时代。也就是说，自他以后绝不可能出现像李思训与王维那般两者对立的意义了。即便后人想要画出现实自然中不存在的异样精神，"传统的非现实性"——图式化的抽象性应该早已不复存在，也不可能存在。一切精神都是从自然中发现的。实际上在这个意义上（只是针对传统的非现实性），一切都是"现实的"。这一意义上的新时代，实际上是由荆浩及其思想的继承者和发展者关全这两人共同开创的。虽然资料稀缺，但此事并非我个人的独断之见。元代汤垕曾有言："山水之为物，禀造化之秀，阴阳晦暝，晴雨寒暑，朝昏昼夜，随行改步，有无穷之趣。自非胸中丘壑，汪洋如万顷波者，未易摹写。如六朝至唐初画者虽多，笔法位置深得古意。自王维、张璪、毕宏、郑虔之徒出，深造其理。五代荆、关又别出新意，一洗前习。迫于宋朝董元、李成、范宽三家鼎立，前无古人，后无来者，山水之法始备。三家之下，各有入室子弟三二人，终不迨也。"[1] 此外明代王世贞与王肯堂也有类似的说法。甚至可以说这已经是一个定论了。荆浩开创的新的山水画由关全继承，而后关全的山水画世界又在李成、范宽与董源身上得到新的发展。在董源、李成、范宽等优秀画家辈出的时代，开始出现所谓南北两宗的对立。很明显，这一对立的意义（即使不采用下文的论述）与李思训、王维两者的对立，在性质上截然不同。即他们对立的依据迥然不同。因此用李思训、王维两者对立的意义来区分南北两宗，不适用于五代以来的中国山水画。同样，李成、范宽、董源之后的对立也无法追溯到五

[1] 参见《画鉴》，四库全书本。——译者

代以前。他们对立的意义是不同的。

若采用董其昌"北宗则李思训父子着色山"[1]的说法，把这种着色山水视为北宗的话，南宗则必为水墨山水。然而以着色与水墨为南北两宗区别的依据，难免有些不妥。倘若硬要这么区分，很难将画家进行南北两宗的归类。可以说所有画家都在同时尝试着色与水墨。至少李思训这一派的着色确实同时被后世的南北两宗采用了。董源也被认为"水墨类王维，着色如李思训"（《图画见闻志》）。由此可见，南北两宗的对立，最典型的不是金碧青绿山水画，而主要是水墨画（包括淡彩山水画）。董其昌自己也说，南北两宗之别不在着色，也不在树法。他说道："画中山水位置、皴法皆各有门庭，不可相通。惟树木则不然。虽李成、董源、范宽、郭熙、赵大年、赵千里、马夏、李唐，上自荆、关，下逮黄子久、吴仲圭辈，皆可通用也。或曰须自成一家。此殊不然。如柳则赵千里，松则马和之，枯树则李成，此千古不易。虽复变之不离本源，岂有舍古法而独创者乎？倪云林亦出自郭熙、李成，少加柔隽耳。如赵文敏则极得此意。"[2]在此我们需要特别强调，实际上南北两宗最为鲜明的对立是在山石的画法上。

董其昌为何偏要在李思训、王维二人身上寻求南北两宗的分立呢？对于这个疑问，笔者只能通过追寻南北两宗对立意义的发展变迁，从而得出一个推断，以此来寻求答案。

所谓南北两宗的对立，最早见于董源与李成、范宽的对立中。这里所谓的南北两宗的对立当然是从近代——在时间上加以限定的话应该是从明末董其昌时代的南北两宗对立算起，追溯到荆浩之后，并对对立的起源做一番探索。北宗的始祖李成、范宽二人善画幽玄、雄伟、强大之物，此外他们还喜欢画出事物崇高的品质，而且崇高程度异乎寻常。这种精神产物过盛了，多到令人联想不到自然的程度。伟大的、人性层面的，甚至可以说超越人性的

[1] 参见《画禅室随笔》卷二，四库全书本。——译者
[2] 树法并非没有南北之别。尤其是发端于荆浩、大成于关全的蟹爪法（李成马上吸收了这种画法），成了后世北派画家特有的枯树的画法。

意志感情和举止态度（虽然可以从自然中看出这些）支配一切、贯穿始终。而南宗的董源善画温和的、更易亲近的自然。他所画的自然与后来的南派画作相比，极为幽玄壮丽、气势逼人。但是倘若与同时代的李成、范宽相比，其画作则要容易亲近得多，也更贴近自然。董源画作价值的发现者米芾[1]曾说："董源，平淡天真多。唐无此品，在毕宏上。近世神品，格高无与比也。峰峦出没，云雾显晦，不装巧趣，皆得天真。岚色郁苍，枝干劲挺，咸有生意。溪桥、渔浦、洲渚掩映，一片江南也。"（《画史》）

　　董源总是用温和的、几近相同的或者可以说单调的、又长又大的线条作画。因此不会给人带来大量尖锐而又冰冷的紧张感，而具有柔和静谧（此处暂且不论线条的方向）的精神（更充满自然的活力），因而其线条有些晕开。他的皴法，那披麻皴就是在这种并置的线条中间进行渲染，使其相互融为一体。所有对象的边界都被明显削弱。我们在充满柔和的空间精神、姑且称为水汽的远方所看到的自然，呈现出柔和的姿态。然而北派画家李成，尤其是范宽，用大小不一、棱角分明的明晰的线条作画，因而必定给人一种刺激、冰冷、坚固、紧张之感。这两种背道而驰的倾向是南北两宗的第一个对立面。

　　此外，李成、范宽二人以墨色笼染扁平的表面，通过层层叠叠的表面营造出一种奇特的感染力。而董源则用披麻皴呈现出拥有柔和的弧线、容易让人亲近的自然的精神。所有对象都通过自然的布局及相互关系表现出来。倘若非自然的、超自然的精神从外部进入自然，支配了前者，或者说重新塑造了前者；那么后者的精神则是自然本身的精神，是对象自身的精神，它是在对象的内部（作为对象的内在）统一形成的。虽然它足够出色，看不

[1]　在很长一段时间里，人们没能认识到董源画作的真正价值。刘道醇（《圣朝名画评》）将李成、范宽推为神品，而董源却无一席之位。巨然勉强被列为能品。郭若虚（《图画见闻志》）将李成、关仝、范宽并列为三大家，董源也未能位列其中。之后的《宣和画谱》将李成视作古今第一，紧接着是范宽、郭熙，没人发现董源的价值。直到米芾，董源才首次被列为神品："董源，平淡天真多。唐无此品，在毕宏上。近世神品，格高无与比也。"（《画史》）被视为古今第一流的山水画家。自那以后，董源为人敬仰，被看作南派画中兴之祖。

出现实感。换言之，它就是通过自然本身呈现的。因此可以"不装巧趣，皆得天真"。这便是南北两宗的第二个对立面。在此，我们难道无法及早从中预见到将来南北两宗的命运吗？

如果说北宗继承了李成、范宽的画风，事实也的确如此，那么这一情况有些反常。正因反常（当然还是会出现这一画风继承者），年轻画家偏要按这一反常画风进行创作，于是逐渐形成了北宗特有的风格。然而倘若南宗的董源不去模仿世界，只是一味钻研他对自然的态度（所谓的"天真"），事实也的确如此，那么南宗必定会得到不断发展。这样一来，就必须对南北两宗对立的标志做出明确区分。

南北两宗之分虽然始于董源与李成、范宽，但是其对立不如后世那般明确，并且它们也不是形成近代明清时期南北两宗对立的根本原因。郭熙与巨然的出现才使得两派之间的对立变得更为清晰。

在李成、范宽之后出现的郭熙，使得北宗与南宗的对立突然变得明晰。他忠实地效仿关仝、李成，想要完全继承他们的绘画世界，承袭先贤的看法、态度及手法（尤其是关仝）。可以说他直接再现了他们的风格。郭熙将他们的方式直接转换为"他自身"的手法。因此（虽然不是完全重复先贤的遗法）必然会出现类型化的倾向，然而这是职业画师的通病。也就是说把郭熙视为北宗山水画法（职业画师画法）的第一人是有其道理的。实际上他凭借这一画法引领了之后的北宗画家们。在此，我们第一次明确了后世北宗的共同倾向。这或许是院体画的雏形。

巨然一般被视为董源的继承与发展者，其地位与郭熙相仿。但是两者承袭的内容却有天壤之别。如前所述，郭熙身上有一种早已定型的倾向，即所谓的因循守旧的倾向——即使不能说他本身是因循守旧的，至少他有这种潜质，有朝此发展的趋势。北宗沿着郭熙指明的这一条路发展，最终不得不走向所谓的院体画。然而巨然却是沿着他自己的方向走在他的老师董源所开拓的道路上。他以董源的山水画为起点，开创出自己的新世界。换言之，他并非完全继承董源的画法，而是学习董源对待自然的态度，以及作画

时的态度。其结果——巨然的艺术家天分所带来的结果，使得他对高高在上的伟大的董源做出了他自身的新解释（即浅显易懂的解释），为后来的画家指出了应行之路及可行之路。或者可以说教给了他们各自作画时的正确态度，而绝非给他们树立一个风格。事实上，之后的南宗画家们完全承袭了巨然的这种看法与态度，并各自开创了自己的世界。他们对祖师董源的看法，其实也直接来自巨然。也就是说，他们所谓的董源，都是通过巨然所看到的董源。不难想象，倘若巨然从未出现过，在学习伟大的董源这条路上，等待他们的必然是触礁的命运，现在南宗的发展也不可能是如今这般模样。

董源是南宗鼻祖。如前所述，巨然并非自己开创了一个新画风，而是继承并发展了董源。他以自己的方式追随董源。他所画的自然比董源的更为朴素，给人亲近感。然而他在学习董源的同时，超越了老师——在某一方面有所精进，捕捉到了属于他自己的自然。因此在继承老师衣钵的同时，巨然形成了自己的表现手法。他自成一家，与老师董源一起被尊为南派山水画的正统。

他们是南派山水画的建设者。但另一方面，如上所述（当然并不是说他们有师徒关系，只是单纯从美术意义出发），他们完全继承了荆浩、关仝的流派。我们在前面说过，荆浩的画作赋予忠实的自然以崇高的精神，形成了北宋诸家山水画的基础。性质、种类、程度上的差异，使得各个画家能朝同一个方向前行。董源、巨然也是如此。所画对象例如山的形态——倘若将其外形和内容（或精神）进行抽象化处理，作为内容或精神载体的外形——必然会成为他们最感兴趣的部分，成为绘画的焦点。无论轮廓还是皴，都是基于自然的外形而创作的。外形为的是表现自然的内容及其崇高的精神。换言之，皴或轮廓都是为了画出山的崇高、雄伟与风采。因此，为了画出自然形态的崇高之处，或者说为了以同样的态度画出同样的对象，形成了同一流派的同一倾向的描绘手法。在这一点上，南派有南派的手法，北派有北派的方式。我们（在预见到与此完全相反的倾向的基础上）大致可以把这种普遍倾向称为职业画师式、专业达人式。

董源、巨然二人当然也在其列。然而他们及其追随者，并没有完全模仿前人的技法，尤其是巨然。他们以各自的方式去效仿老师对于自然的态度（这里可以看出上面所说的普遍倾向）。这种态度更为极致的做法，是更注重来自自然的体验，而不是自然的外形——把兴致，即对自然的感怀当作唯一兴趣和绘画的唯一对象。不在意自然的形态，不对其产生兴趣，只是直截了当地画出自己的感怀。即以画自己的兴致为主，自然只是表现的手段而已。董源、巨然二人早已达到这一境界。

轮廓或皴并非为了画出自然的形态，而是为了画出自己的感怀。换言之，是对轮廓与皴本身产生了兴味与乐趣。这无疑是纯粹形式化的艺术，大概可以与对待装饰图案、纯音乐（器乐）或书法的态度相媲美了。即仅把自己的兴趣作为唯一对象。因此必然会出现所谓戾家式审美的倾向——即用自己的方式去直接画出自身的感怀，而不是承袭师法。这便是之前提及的与职业画师相对的戾家的表现手法。最终南派山水画必然会发展成为这种戾家画，事实也的确如此。戾家画是新南派山水画的首要特征。而且史实表明，新南派山水画的第二个特征是摒弃了崇高性。但是这并非要求戾家画必须摒弃崇高性。不过倘若留意新南派山水画的发展历程，便会发现它承受了绘画原本的命运，而且这是必经之路。摆脱以自然崇高的外形作为创作对象的传统做法，代之以只为抒发由自然而感怀的态度，是新南派山水画的首要、也是唯一的要求。因为其核心要求是从自然的形态（作为史实而非理论）、从古人对崇高的自然形态的创作中脱离出来。倘若想一心追求中国画的理想气韵，换言之，倘若只想直截了当地画出自己的感怀和胸中逸气，它必然会远离与此相对的由倾向、斗争或纠葛构成的崇高性。由此可见，实际上第二特征只是第一特征的派生物，或者说只是第一特征的一个侧面。不管怎样，我们只需知道，新南派山水画同时具有两个特征。其实从史学角度看——从明清时代追溯历史，它们也不可能成为新的山水画流派区别于整个中国山水画史的特殊性。也就是说，与这种新的山水画流派相对的其他山水画中——特别是近代作品中，不描绘崇高性的作品数量众多。

最终我们只能在此声明,其特殊性是戾家画。

虽说是个人兴致,但既然来自自然,当然不允许其脱离自然的外形,只是纯粹把自然当作感怀抒情的手段,这一点,无疑可以拿来与荆浩之前的古代山水画做一番比较。然而这是荆浩之后的山水画,是经荆浩发扬光大后的山水画。作者的兴致直接来自自然,基于对自然的印象加以描绘,而非脱离自然,仅凭自己的空想去构建自然的形态。因此在它们身上看不到古代山水画中的非现实性。在这一点上,两者间有着天壤之别。

如此一来,中国山水画在吸收董源、巨然流派的同时,增添了新的内涵,戾家画,终告大成。相较于后世明朝以后的职业画师的画作——特别是院体画,这种山水画被称为文人画[1](在中国一般被称为士夫画)。北宋的赵

[1]　与职业画师画作相对的文人画,为了区分南北两派,需要一些"特性"。它们是分类得以成立的唯一标志。但这里所说的标志——我在正文中所论述的,与中国画论家们的说法多少有些出入。我没有拘泥于他们的观点,而是从一般称为文人画,或南派画、北派画(通观漫长的历史)的作品中,提取贯穿其间的"各自的特性",尝试进行分类,并探寻其分类依据。其实在这些画论家的观点中,有许多不纯之处,不少地方把非特殊性混同为特性。因此倘若遵照他们的观点,无论文人画还是南北两派之画,实际必不可能存在,分类也会被抹杀殆尽。然而与名相符的作品确实存在。为了保留这些名称,我不得不作这番尝试。
　　在中国,文人画被称为士夫画。这一词汇大概最早出现在唐寅的《画谱》收录的元朝王思善的学说中。但是它作为一种思想,发端于主张"画者,画也。度物象而取其真"的荆浩(《笔法记》),到郭若虚所谓的"轩冕才贤、岩穴上士"(《图画见闻志》)时,士夫画已经形成。这便是"士夫画"的来源。但是创造出"士夫画"一词的人必定是唐寅。他曾言:"赵子昂问钱舜举曰:'如何是士夫画?'舜举答曰:'戾家画也。'子昂曰:'然。余观唐之王维、宋之李成、郭熙、李伯时,皆高尚士夫所画,与物传神,尽其妙也。近世作士夫画者,其缪甚矣。'"所谓戾家画,大概就是唐寅那般描绘精准、正面取景的画作吧。徐熙暂且不论,王维、李成、李公麟等人皆是如此。当时不少人通过简略的画作来展现自己士大夫的崇高之气。这是他们的抗议和警告。这一点具有十分重要的意义。但是这一说法并没有在理论上对士夫画作出规定。第一,并非只有这种风格是"高尚士夫所画",也并非只有它"与物传神、尽其妙也"。只以气韵高作为士夫画的标志,这一观点源于中国山水画的理想,然而最终它只成了区分画得好坏的标志。总之,唐寅的这一说法,在理论上无法成立,也得不到大家的共鸣。其实,看看那些被列为士夫画的作品,便知道它们并不符合唐寅的定义。气韵高虽是士夫画的必要条件,却不是它的"特性"。倘若没了气韵就不是士夫画,但正如我们反复强调的那样,不光士夫画,所有中国画都在追求气韵,它是中国画的共通理想。士夫画受近代院体画的陈习影响,格外注重气韵,逐渐演变成了仿佛气韵是士夫画唯一特性的结局。那"特性",实际上就是业余性。值得注意的是,我早已在正文中说明了,所谓的业余性绝不是指技术上的不熟练,也不是指不成熟的诗人。只有征服了技术,才能找到体现作者真正伟大艺术的途径,其唯一的途径。
　　董其昌曾说:"文人之画自王右丞始,其后董源、僧巨然、李成、范宽为嫡子,李龙眠、王晋卿、米南宫及虎儿皆从董、巨得来,直至元四大家黄子久、王叔明、倪元镇、吴仲圭皆其正传。吾朝文、沈则又遥接衣钵。若马、夏及李唐、刘松年,又是李大将军之派,非吾曹易学也。"(《画禅室随笔》)这

令穰、米芾正是早期文人画的代表。董其昌也说道："赵大年画平远绝似右丞，秀润天成，真宋之士夫画。""米家山谓之士夫画。"[1]直到之后的元末四大家时，文人画才真正实现大成。

如前所述，文人画没有出现在北宗——直接以前人绘画的对象为自己的创作对象、一味追求自然外形的北宗，而是出现在董源、巨然的流派中。而且文人画既非北派画也非南派画，说明两者的分类依据不同（实际上南北两派都有文人画。请参考上文"文人画"注释）。

到了巨然、郭熙时，南北两派的对立逐渐鲜明，但是近代明清时期的两派对立却与他们并无直接关系。近代北派画的直接根源是年代稍晚的南宋李唐之法。直到李唐的出现，近代北派画中最具北派风格的北派画才实现大成。他把郭熙以来的画法融合成一个统一的风格。也可以说他确立了所有对象特定的描绘手法。上述北派画共通的倾向，以最显而易见的方式呈现了出来。他所创的"大斧劈皴"正是其中一例（大斧劈皴没有被南派画家们采用）。由此院体画的基础基本形成。

刘松年直接继承了李唐。可以说他完全沿袭了李唐的风格，只是在皴法上独爱小斧劈。他在绘画才能上不如李唐，在绘画的规模上也远不及他。可正因如此，后人更容易效仿。南宋院体这一流派，即他的末流（日本的狩野

里的"文人之画"究竟是什么意思？姑且把它理解为"文人所画之画"吧。那么他在此列举的人必须都是文人，不过至少董源很难称为文人。明代董其昌的这种主张毫无依据。也就是说，不能将"文人之画"解释为"文人所画之画"。那么就理解为"文人画"吧。然而像李成、范宽、董源，一般不会被列为文人画家。不过我们首先把这里所列之人分为两类对照着看。这两派之间最明显的对立是后者所画都是院体画，而前者却都不是。虽然把李思训的画作直接称为院体画极为不妥，但是他完全继承了六朝以来的传统，从这一点来看，将他视为院体画最早的源头也未必不妥。那么董其昌所说的"文人之画"必然是非院体画。也就是说很难将其解释为"文人画"以外的意思。但是他的这种说法，归根结底只能用来区分一幅画的好坏高低。"文人画"这一称谓就没有了实质内容。即便如此，"文人之画"终究也只能被解释为"文人画"。只是这样做未免草率。在所列人物中还包括一般不被称为文人画家的人。从我自身的理论来判断，这些人也不能被列为文人画家。

[1]　参见《画禅室随笔》卷二，四库全书本。——译者

派[1]也把刘松年视为源流。倘若没有狩野元信[2]，也许刘松年的风格永远不会被日本化）。院体画的流派从元朝一直到明代宣德年间，都完全继承了刘松年的风格。因此若是单从这方面来看，元朝至明宣德年间的画作，都属于南宋院体画的风格，不具备其时代的特点。然而到了宣德年间时，戴进（字文进）在吸收了这一派风格的基础上，最终彻底洗去院体之风，创立了全新的流派。王世贞说道："文进源出郭熙、李唐、马远、夏圭，而妙处多自发之，俗所谓行家兼利者也。"[3]北派多集于此，最终成为明代北派画的主流，即浙派。但是由于戴进拘泥于前人之风，只嗜粗豪之笔，最终到了颓放而无可救药的境地。董其昌出现在浙派衰颓的时候。排挤北派画之末流、弘扬南派画，是时代赋予他的一个课题。与北派画相比，当时的南派画处于怎样的状态呢？

如前所述，南派画最终演变成为文人画。而元季四大家则是这一转变的实现者，是近代山水画史的发端。明清时期的南派画皆以他们为本源，唯他们言论是从。连了解董源、巨然，也是通过元季四大家。然而我们不能把明清时期的南派画视为对元季四大家的纯粹效仿而埋没它们。近代的南派画家们虽以元季四大家为原典，但没有追随他们技法的支流末节，而是视他们的态度、绘画的境界为南派画的正统，只为学习这些而已。正因为存在形形色色的差别，才开创了各自的新境界。它代表了近代南派画的生命，构成了近代南派画史的一部分。其中董其昌自然占据一席之地。

在诗文绘画上，董其昌是明朝的一代大家。他不仅左右着明末时期的

[1]　狩野派，成立于日本室町时代（1336—1573）中期，经桃山（1573—1603）、江户时代（1603—1868），一直延续到明治（1868—1912）初期，是日本绘画史上最大的汉画系画派。其鼻祖是室町幕府的御用画师狩野正信（1434—1530），日本室町—战国时代画家。通称四郎次郎、大炊助，号性玄、祐势。狩野派创始人。受足利义政赏识，继小栗宗湛后成为室町幕府的御用画师。为日本相国寺云顶院、东山山庄等做障壁画。广涉山水画、肖像画、佛像画等。代表作有《周茂叔爱莲图》《崖下布袋图》等）。他将中日绘画的画题和手法融会贯通，创造了既尚武又不凸显禅味的简明样式。狩野派人才辈出。——译者

[2]　狩野元信（1476—1559），日本室町后期画家。法号永仙。继其父亲狩野正信之后成为当时幕府的御用画师。在宋、元、明的绘画样式中加入日式技法，成为装饰性极强的绘画的集大成者。确立了日本桃山时期障壁画的基础。——译者

[3]　参见《弇州四部稿》卷一百五十五，四库全书本。——译者

画坛，连清初六家的四王、吴历、恽寿平也受到了他的直接影响。当时他极力贬低北派画，而当时的北派画又处于低谷期。最终他的这种尚南贬北的思想成了当时的风潮。然而他的这一主张的前提是南北两派的区别业已显露。这就要求首先将受到排斥的北派画与南派画进行对照，从而追溯两者的体系。南北两宗之别的主张由此发端。

受董其昌抵制的是院体画派及其末流。[1]如前所述，当时北派画的源头是南宋院体画。可正如上文我们提到的那样，把院体画直接归为李思训的流派不符合史实，它与北宗本就属于不同体系。作为其直接源头的宋代的赵伯驹、赵伯骕，马远和夏圭不在此列。董其昌也曾说："李昭道一派为赵伯驹、伯骕，精工之极，又有士气。后人仿之者，得其工，不得其雅，若元之丁野夫、钱舜举是已。盖五百年而有仇实父。"[2]可以说他自己也承认了这一事实。因为他在《画禅室随笔》中写道："元季诸君子画，惟两派。一为董源，一为李成。成画有郭河阳为之佐，亦犹源画有僧巨然副之也。然黄、倪、吴、王四大家，皆以董、巨起家成名，至今只行海内。至如学李、郭者，朱泽民、唐子华、姚彦卿辈，俱为前人蹊径所压，不能自立堂户。此如南宗子孙，临济独盛。当亦绍隆祖法者，有精灵男子耶。"[3]

董其昌认为元代的北派画源于李成、郭熙。如前所述，北派画发端于李成、郭熙二人，后经李唐、刘松年发展，又由马远、夏圭等南宋诸家传承，流传到了元代及明代中期。董其昌认为近世北派画之祖是李成、郭熙二人，然而他并非主张李、郭二人属于李思训的流派。他甚至说："文人之画自王右丞始，其后董源、僧巨然、李成、范宽为嫡子。……若马、夏及李唐、刘松年，又

[1]　其实董其昌并非第一个排斥院体画的人。元初就有赵子昂。当时是南宋以来院体画的全盛时期，而南派画则最为衰微。赵子昂想要打破院体画的积弊，掀起复古运动（他所谓的"古"指唐朝与北宋）。他的家族门第朋友，都齐聚他门下。然而他们只是打破了院体画积弊，实现了复古，却未能创作出全新的真正的元画。直到元末四大家，这一复古精神才真正结出果实。赵子昂的愿望才因此得以实现。也就是说，赵子昂的出现使得元朝的绘画开始脱离南宋，创造出了元画自己的时代。
[2]　参见《画禅室随笔》卷二，四库全书本。——译者
[3]　同上。——译者

是李大将军之派,非吾曹易学也。"[1](此处先不论"文人画"——请参照前文注释)这里反而可以看出,董其昌极力主张李成并非李思训的流派。那么宋代以后的北派画——暂且不论明代的——至少元代的北派画不属于李思训流派。这便是上文提到的我们对董其昌的一个推断。然而更为重要的是,董其昌的理论承认了南北两宗的对立,至少承认了近世以后的对立源自董源、巨然与李成、郭熙。那么为何他非要将李思训推为北派画之祖呢?

所谓南派画,近世的南派画,产生于董源、巨然之后。但是如前所述,追溯董源、巨然二人的绘画源头,会直达王维。在这一意义上,董其昌将王维视为南派画的发端或许是合理的。但是一旦将王维看作南派画之祖,与其对立的北派画之祖也就必须在王维同时代的人中物色。这也是为何他会将与王维画风甚异的同时代的李思训与王维对立起来。如此一来,就得将董其昌抵制的元明时期的北派画及作为其直接源头的南宋院体画诸家归为李思训一派。那么即使无视史实,董其昌也只能固执己见地说:"北宗则李思训父子着色山,流传而为宋之赵幹、赵伯驹、伯骕,以至马、夏辈。""若马、夏及李唐、刘松年,又是李大将军之派,非吾曹易学也。"倘若他没有强行将南北之别与禅宗对比,或者未将两派之祖尽可能地往前追溯,可能他就会从北宋董源、巨然、李成、郭熙之后去寻求两派的对立,也许他的主张就能避开不合理之处了吧。

自王维到五代荆浩的山水画,如今我们已无从得知。然而这期间留名青史的山水画家却不在少数。例如与王维同时代的张璪,在当时比王维更受人推崇。此外,毕宏、韦偃、王宰、刘单、刘商、项容等人也极为有名。松石画是当时山水画的一种,而张璪在松石画上颇有名气,传闻他的才能甚至使同为松石画大家的毕宏搁笔。他们刷新了自吴道子以来的山水画,极大发展了水墨画的创作手法,为接下来大历、贞元之后的时代奠定了基础。

大历、贞元年间,属王墨(墨又作默、洽)最为有名。相传他以郑虔、项

[1]　参见《画禅室随笔》卷二,四库全书本。——译者

容为师，首创泼墨之法。不过他的泼墨与如今所说的泼墨是否相同，不得而知。但是单从这个词也能看出当时墨法之精奥。后世之人将他视为米点山水之祖。董其昌就曾曰："云山不始于米元章，盖自唐时王洽泼墨，便已有其意。"[1]当时有名的画迹有韩滉的《文苑图》[2]（阿部房次郎藏，图版5）。他尤以画牛出名，亦擅绘人物，一般认为宋代李龙眠的人物画师承于他。《文苑图》其实应归为人物画，但此处把它作为当时松石画的一例。作为松石画的正仓院藏屏风《树下妇人像》（插图13），虽然称不上创造历史的名家之作，也值得一赏。韩滉的书法绘画都学自六朝古人，绘画师承陆探微。观其画便可知晓，他的树石与前文所及诸位大家的松石，意象差别巨大。例如张璪"能手握双管，一时齐下，一为生枝，一为枯干，势凌风雨，气傲烟霞"[3]，"槎枒之形，鳞皴之状，随意纵横，应手间出"[4]。然而张璪一派并非代表了当时松石画的全部，实际上韩滉一派在当时画坛也占一席之地。

且先不论韩滉的树法是否有《金碧山水图》《雪山图》那般类型化权宜性的东西，与王维相比，韩滉极为写实。王维想要寄诗情于自然——想要在自然中构建诗情，而韩滉则想将观察到的自然原封不动地画出来。王维画出了树木优美的外形及音乐般的旋律。其线条的方向与圆润的圆弧——树的外形及其相互之间的关系，通过音乐般的节奏，倾诉着人类的意志情感。例如画树干弯曲或树上的节疤，其实并非单纯为了画它们，而是为了使树出现有节奏的变化。它们都以相同的内在和形式表现出来。它们的个性——它们各自的印象都没有展现出来。实际上王维并不想画出来。因此王维所画的自然经过这种美丽的变化，显得生气勃勃。

[1]　参见《画禅室随笔》卷二，四库全书本。——译者
[2]　《文苑图》曾被收藏在宣和御府中，且题字为宋徽宗真迹。但是却未见于《宣和画谱》中。现将长尾雨山（1864—1942，日本明治—昭和时期的汉学家、书法家。1903年赴上海，主持上海印书馆编译工作，1914年回日本。——译者）的跋文抄录如下：
　　唐韩晋公滉文苑图横幅。左上宋徽宗题韩滉文苑图己亥御札九字。下署押，并字上钤玺。己亥即宣和元年也。考宣和书画，滉画三十六，而此图佚其载。或曰：宋中兴馆阁储藏目录·红豆树馆画录，并有"著录"。第未暇查核耳。（下略）
[3]　参见《图画见闻志》卷五，津逮秘书本。——译者
[4]　参见《唐朝名画录》，四库全书本。——译者

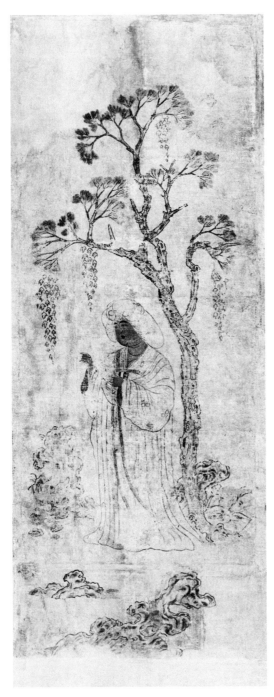

插图13
屏风《树下妇人像》
正仓院藏

韩滉没有把王维的精神当作对象。他想要通过树木来展现现实中的生命，通过对外形的忠实描绘，来捕捉自然的生命，而绝非在画中抒发诗情。因此张彦远说："杂画，颇得形似。"[1]虽说一方面他身上还带有传统的类型化特点——把现实中的生命用传统的方式表现出来，但是他已经把王维的写实倾向，也即古代传统绘画的发展方向做到了极致——因此在写实这一点上，他过于忠实自然，过于重视形似——而这实际上反而弱化了"他自身"，使得"他自身"变得散漫。

王维身上依然保留着想表现现实世界而非传统的虚构世界的倾向，他使得中国山水画的古老传统达到顶峰，实现了其应有的高度。由此可见，中国山水画必将出现转变。也就是说，中国山水画的发展趋势或者说其命运，必然是从对自然外在形式的追求，转向通过对现实忠实的描绘而强化其内在；中国山水画开始从一个顶点走向新境界，更强调画家自身，同时摆脱传统的创作思维，各种相悖的要求融合统一。在此我们早已可以预料到荆浩会出现。也就是说荆浩的出现，才使树法在历经曲折之后达到了究极境界。石法也经过了同样的历程（只是韩滉身上旧有的手法更多而已）。

[1] 参见《历代名画记》卷十，津逮秘书本。——译者

第四章　荆浩

开元—天宝以来山水画的发展史——其最主要的一段历程便是不断努力摆脱传统图式世界的构图思维的历史。王维是这场运动中划时代的人物（至少是其中之一）。他想要通过结合对自然的印象，实现这一解放的第一步，迈向现实性的第一步。然而他依然保留了许多古人的精神，自己阻碍了他对自然印象的真实描绘。最终他超越了现实，呈现出他自己的诗画世界。由于王维的画作不仅表现出了自古以来的梦幻世界，也保留了许多传统要素，反而营造出一个新的虚构世界。换言之，他并非为了让自然更写实，而是为了让画更富诗意。

自古以来潜藏于山水画深处的对于写实的要求，在王维身上实现了一半，又再次回归古人的世界。但是这并非偶然，而是必然。由上文可知，自顾恺之以来，山水画中同时存在两个相互矛盾、相互背离的要求。一是想要完全再现现实的自然和自然本身的生命，即画所体现的客观性。二是不画自己或个体对自然的印象，而只画对象。脱离自然而进行自我构建的对象——想要画成脱离自然模样的对象，以自然的（或如自然那般的）形态呈现——这种情况下必然会出现与印象毫无关联、只是作为一种存在的自然。通过想象抑或理性来统一其属性，从而进行绘画创作。因此自然只不过是这种绘画的手段罢了。这一要求越强烈，其笔下的自然便越具图式性与抽象性。这在顾恺之身上表现得最为彻底，我们姑且称其为主观性。这两种

相互背离的要求必须同时得到满足。这就是传统山水画表现出来的两个相互对立、相互抗争的世界。

兼具相互对立的主观性与客观性，正好说明两者必将统一在一个世界中，将最终开创一个全新世界。相互背离的两者通过交融协调（先不论它们是如何相互交融协调的）这种唯一的方式，实现了统一。可以说发生了完全改变。这种统一，正好开创了一个全新世界。中国山水画史上一个全新的时代由此展开。倘若从理论先驱来看，这一新时代的开拓者，便是荆浩。

从顾恺之到王维（算上韩滉的话便是到他为止）的历史便是主客观两面的对抗史。这种对抗，尤其以顾恺之身上两者的对立最为明显。两者是相互孤立的不同物体，对抗本身显得图式化。因此其非现实性只得采用原理上不尽合理的形式。

在王维身上，这两者的对抗以其他形式持续着。但是他想在客观中看主观，在自然中看自我，他想要画出自然的印象。在此可以看出王维之所以能走出顾恺之的影响，开创一个新时代的原因。在王维的画里，主客观两者并不相互独立、相互对立，前者体现在后者中，或者想要体现在后者中。而后者又在前者中实现了自我，或者想要在前者中实现自我。由此两者实现了完全统一了吗？然而正如前文所述，王维未能做到彻底统一。因此新的矛盾与抗争依然持续着。一方面他遵循着对自然的印象，另一方面又从其他立场出发，用其他要求进行调整。因此王维所画的自然一方面展现了生气勃勃的生命，另一方面呈现的是抽象的形态。也就是说他根据他自身的意图——他想要创作的对象而对自然的直接印象进行调整。因此可以从他所画的自然中看出图式化与抽象性。如前所述，主客观两面的对抗在近景的岩石上表现尤为明显，而在远树中基本看不到这一倾向。这一矛盾性本身表明他（在另一方面）仍然继承了顾恺之的流派，因而还不能成为新时代的开拓者。韩滉所画的虽不是山水画，但还是未能超越王维。不过韩滉画作的客观性远远凌驾于主观性之上，两人只在这一点上有所差异。

在山水画悠久的历史长河中，承前启后的便是荆浩。

荆浩（字浩然，号洪谷子）是山西沁水人，活动于晚唐与五代时期，一般被视为五代后梁画家。他的画师承何人未曾明了，据传他自己曾说过"吴道子画山水有笔而无墨，项容有墨而无笔。吾当采二子之所长，成一家之体"[1]（《图画见闻志》）。他著有一本名为《笔法记》（又称《山水录》，古时被称为《山水诀》，《笔法记》是流传至今的名字）的画论。清初，据《式古堂书画汇考》《庚子销夏记》等书记载，似乎荆浩的画迹还留存好几幅，但如今只剩唯一一幅，收藏于阿部房次郎先生手中，即《秋山瑞霭图》[2]（图版6）。

水墨山水画大约兴起于开元—天宝年间，吴道子被视为这一领域的代表人物。荆浩曾言："随类赋彩，自古有能；如水晕墨章，兴我唐代。"[3]并列举了这方面的代表画家，皆为盛唐以后之人，可见水墨山水兴起于盛唐以后。其后，从中唐至晚唐，这一技法愈发成熟，这些在上文中已有论述。晚唐张彦远曾曰："夫阴阳陶蒸，万象错布，玄化之言，神工独运。草木敷荣，不待丹碌之采；云雪飘扬，不待铅粉而白。山不待空青而翠，凤不待五色而绛，是故运墨而五色具，谓之得意。"[4]由此也可以推测出当时水墨山水画技法之精妙。

吴道子以来的水墨画，尤其是他最得意的水墨白描，集大成者便是荆浩。同时荆浩又处于从墨笔白描山水发展到他之后的水墨山水（他之后的墨笔山水都不应被称为白描山水。迄今为止的水墨山水采用的都是他之后的绘画技法）的转折点上，或者说他是这一过渡阶段的唯一代表。他既是传统绘画技法的集大成者，同时又是全新描绘手法的先驱者。在其画论《笔法记》中，荆浩从自己的立场出发，对盛唐以来的山水画家进行了评论，并且确

[1]　参见《图画见闻志》卷二，津逮秘书本。——译者
[2]　此图图版中有内藤湖南的跋文，无须我再画蛇添足。
　　　顺便说一下，"荆浩"的款识（位于图的左侧，由下往上三分之一处）并非宋代以后的笔迹，应当可视为当时之物，是荆浩的真迹也未可知。遗憾的是经重新裱装后，画上只留下字的右半部，重裱却可以看见左半部。在图版中，只有原版尺寸的画是重裱后的照片，其他都是重裱前的，可作为对比吧。近年这幅画由黄白雨先生之手转至爽籁馆收藏。
[3]　参见《画山水赋》附《笔法记》，四库全书本。——译者
[4]　参见《历代名画记》卷二，津逮秘书本。——译者

立了他自己作为山水画家的立足点。成为这一新时代的先驱者——荆浩的这一抱负在描绘手法、画作的内涵（如前所述）、画作的美学意义上，正确地说是在画作本身上，完全得到了实现。他的确可称为近世山水画之父。

　　正如《笔法记》所示，荆浩确实是一个忠实的自然观察者。在某种意义上可称为写实家。他依据对现实自然的直接印象进行创作。这里可分为两种情况。一是忠实再现自然的颜色和形态——与常识高度一致，也就是说在外观上重现自然。二是不拘泥于自然的外观——不把自然画得正确细致，或与常识相符，而是直接画出对自然的情感、感受本身，也即自然的本质和内在。荆浩写实家的称谓（倘若可以这么称呼）当然指的是后者。那么他到底是通过何种方式成为这一意义上的写实家的呢？如上所述，荆浩是山水画中墨笔白描的集大成者。那么首先他在画论中提出的独特的看待对象的方法究竟是怎样的呢？

　　荆浩是忠实的自然观察者。他总是以墨笔白描去忠实地描绘现实自然，去原封不动地描绘对自然的直接印象。他视自然为自然，而后从中忠实地展现自我。因此首先必然会出现自然与自我的对立。他的这一态度是他在《笔法记》中的立足点。他在此尤为清晰地做了说明。我们先列出其理论，再进行阐释（《笔法记》以他与一位山中偶遇的老叟之间的问答而写成）。

　　夫画有六要：一曰气，二曰韵，三曰思，四曰景，五曰笔，六曰墨。

　　曰：画者，华也，但贵似得真，岂此窍矣。

　　叟曰：不然。画者，画也。度物象而取其真。物之华，取其华；物之实，取其实，不可执华为实。若不知术，苟似可也，图真不可及也。

　　曰：何以为似？何以为真？

　　叟曰：似者，得其形，遗其气；真者，气质俱盛。凡气传于华，遗于象，象之死也。

　　谢曰：故知书画者，名贤之所学也。耕生知其非本，玩笔取与，终无

所成,惭惠受要,定画不能。

　　叟曰:嗜欲者,生之贼也。名贤纵乐琴书图画,代去杂欲。子既亲善,但期始终所学,勿为进退。图画之要,与子备言:气者,心随笔运,取象不惑;韵者,隐迹立形,备仪不俗;思者,删拔大要,凝想形物;景者,制度时因,搜妙创真;笔者,虽依法则,运转变通,不质不形,如飞如动;墨者,高低晕淡,品物浅深,文采自然,似非因笔。

　　复曰:神、妙、奇、巧。神者,亡有所为,任运成象;妙者,思经天地,万类性情,文理合仪,品物流笔;奇者,荡迹不测,与真景或乖异,致其理偏,得此者,亦为有笔无思;巧者,雕缀小媚,假合大经,强写文章,增貌气象,此谓实不足而华有余。[1]

　　荆浩把自古以来传统的"气韵"分为"气"与"韵"。这是他的新态度带来的必然结果。同时也是荆浩开创画论史上新时代的理论的中心思想。谢赫首倡的气韵,就是自古以来传统的物象本身具有的精神。画家要将其与物象的外观一同画在画布上,对其临摹。因此一幅画是否具有气韵,早已由画题决定。画家本人给予不了。即便到了年代相隔甚远的张彦远,依然遵照这一思想。然而张彦远又明确主张气韵是画家本人的人格生命(这只能称为依据)。在他身上能看到这一互不兼容的理论的混乱与未加反省。[2]然而这一切在荆浩身上完全改变了。他认为绘画的生命只能是画家本人的(人格上的)生命。无论在中国画论史,还是在艺术思想史上,这都是一件划时代的重大事件。此后郭若虚的见解(《图画见闻志》)终究未能超越。暂且不论这一事件在思想史上的内涵或意义,为什么他必然会得出这样的结论? 为何他非得作如此主张呢?

　　荆浩曾说:画作是以物象为对象,以物象为标准的。首先要追求自然

[1]　参见《画山水赋》附《笔法记》,四库全书本。——译者
[2]　拙稿《张彦远的论画》(《哲学研究》1929年2月第155号及1930年3月第168号)中已作详细研究。

（包括人类在内的广义上的自然）与自我的对立。描摹自然便是画的首要条件。即"画也，度物象而取其真"。若真如此，可能画作只要模仿物象的外形，做到形似即可。即"画者，华也，但贵似得真，岂此窍矣"。但事实并非如此。即所谓的"画者，画也。度物象而取其真。物之华，取其华，物之实，取其实，不可执华为实。若不知术，苟似可也，图真不可及也"。

荆浩把物象加以抽象化，分成两面，深化了这一论说。即"华"与"实"。"华"是物象的颜色或形状，是物象的外表或外形。"实"是外形所蕴含的内涵或内容。不同外形的物象有其不同的内容与性质，也有外形相同而性质完全不同的物象。相对于外形的"华"，其所包含的性质、个性、内容被称为"实"。因此物象的"真"，必然指华、实两面。捕捉物象的"真"，是画的首要条件。那么画的"似"与"真"，又是什么意思呢？

荆浩言道："曰，何以为似？何以为真？叟曰：似者，得其形，遗其气；真者，气质俱盛。凡气传于华，遗于象，象之死也。"这里所谓的"气"，并非指物象本身，而是指画家在描绘物象时表现出来的人格生命。它不是物象的精神，而是画家本人的精神，是流露在笔尖的画家的心。即"气者，心随笔运，取象不惑"中所谓的"气"。尤其值得注意的是，这里所说的两个"真"，指的是画的真；而上文所说的"真"是指物象的真。

所谓"似"，指的是一幅画只得其"形"而遗其"气"。然而这里所说的"形"并没有必要解释为物象的外形或"华"。因为这种情况不必区分华、实两面。荆浩可能是第一次使用表形的文字。所谓"真"，指的是一幅画"气质"兼得。"质"与气相对，它必是物象的真，即物的华与实。它不仅画出了物的真，而且还充满了生命力。这就是"真画"。他为了强调这一点，进行反复说明。即"凡气传于华，遗于象1，象2之死也"。这里的象1与象2虽文字相同，且彼此相连，但是各自的含义内容却完全不同。倘若硬要将它们解释为同一语义，那么必然会抹杀掉其中一项语义。"气"只表现为"华"，象1是相对于"华"的象，象2的死即无法展现象1。因此象2必然指画，与"神者，亡有所为，任运成象"中的象是同义词。

如前所述，荆浩以自然与自我的对立为前提，即抽象地将自我与自然二元对立，从而展开论述。先有待画的自然，画家再去创作。在绘画过程中会（在画中）展现画家的内心与精神。这便是"真"的画。倘若画作没能体现精神，就不能称之为画。也就是说，画的生命即画家本人的生命、他的人格生命。然而画家有高低之分，画寄托了理想。因此"气"必须有"韵"相配。这一画论家的立场，也是荆浩作为一名画家的态度。

荆浩认为自然毫无人格精神，也不具有古老的幽玄与诗意，他只想把它视为现实自然，原封不动地让自我完全投身其中，活出自我。在自然中，不存在任何人性的东西。只有渗透到现实自然之中，才能直接捕捉自然的本体及其内在，才得以真正发现自然。那么他到底是通过什么方式做到的呢？他笔下的自然是以怎样的姿态呈现的呢？

如前所述，荆浩是白描的集大成者。所有的对象都只采用实线的轮廓，仅以实线轮廓来定义对象。如此一来，这种白描手法所画的轮廓，绝不单单只为了限制对象，它必定还会表现出表面的方向、弧线的幅度等所有含义及需要定义的一切。画家不仅要画出对象的外形，还必须展现外形蕴含着的与对象有关的一切含义。轮廓势必会蕴含笔意，带来大小变化。当然并不是说轮廓非得展现笔意，但是白描的轮廓做到极致，必然会带来外形上的变化。吴道子便是这种意义上的白描的真正创始者，自古以来他被视为白描之祖是有道理的。

关于荆浩的绘画手法，首先值得注意的是他用蕴含笔意的轮廓作画（主要表现为山石中重复使用短线条）。第二是他不画明暗变化、光线与阴影。第三是没有视点的移动（这点与古人相通）。

如上所述，荆浩没有将自古以来的空想世界作为对象。他既不想在自然中构建人性的东西，也不想在自然中追求形式之美。与古人在对象的外形及其相互间的关系上构建各自精神的做法不同，荆浩将自己投身融入自然之中（放弃其他一切可能的要求），在自然中直接展现他自己的精神，以此作为各对象的个性。倘若将前者看作在对象的外形及其相互间的关系上表

现出来的精神，即来自对象之外的精神；那么后者则是对象自身的精神，是包含在对象中的画家的个性。

所有对象都是荆浩用白描的手法创作而成的。他通过白描去捕捉对象的精神。因此其轮廓必然带有明显的、与各对象相应的笔意。其中尤以树石的绘画为最。但是这点只在近景中最为突出，倘若变成远景，线条在变细的同时笔意也会变淡。

荆浩的线条整体而言都是粗线。他想以长短粗细不等的线条忠实地再现自然。例如山、岩石、土坡、树木等自带弧度的对象，荆浩会画出其弧线，去忠实地捕捉与其外形相符的、各对象自己的精神与生命。然而他的这些线条是粗线，而且饱含笔意。因此他能否表达出大量在现实自然中极为罕见的精神，尚存疑点。他的线条确实粗，但是并非连续的长线条。并且在线条的起止两端或者说终端部分，线条经常会急剧变细，即力道会急剧减小。虽然荆浩的笔意中确有较为显著的东西，但都是与对象的形状相符且出自对象自身的需求。没有音乐般的协调，也没有不知停顿、连绵不断的抑扬，只有各对象追求的略显忙乱的笔意及伴随而来的线条的断续。因此他不可能表现出大量在现实自然中难以见到的、绝对支配着对象的强大的生命。他只是画出了自然原本的生命，不管对象多小，他也会画出其自身的特殊生命。荆浩确实是实事求是地看待一切对象，这一点与王维正好相反。若说王维是主观的，那么荆浩则是客观的。不过他并非因为眼前有个对象就去作画。倘若硬要说因为眼前有个对象就画了下来，那么他一定将所有兴致与注意力都集中在对象上，哪怕只是一棵树上小小的节疤。再小的对象，他也未曾忘记"展现自我"。正因如此，哪怕在这小小的一点上，也必然能让人体会到他特有的树枝节疤的特殊内在，体会到其深度——深厚的情感。

荆浩视一切对象为自然本身，静静地加以鉴赏。对象不同，绘画手法自然也各不相同。例如画水的线条与画山石或树木的线条不同，是连绵的长线。绵长，然而有些许波动；同时又是纤细、优雅、柔和的。绘画时笔力也很轻柔。由此能看出柔和、平稳、连续的水流。此外诸如楼阁、人物、水草、瀑

布等，都是原样画就。如前所述，远景中线条变细、笔意减少的现象，是由于远景之故。

　　荆浩如此忠实地画出所有对象。他的画中鲜有古人那般强加在自然之上的人性精神，也几乎不像他之后的画家那般拥有众多不能被视为一切对象共有的自然精神的东西。他画中的自然以自然的姿态原本呈现。由此可以看出荆浩作为写实家和自然的发现者的首要内涵。他确实把自然看作自然，看作不具有自我意识的自然。因此其画作不可能出现人性的精神。一切皆以自然的姿态，极为安静地表现与其外形和存在相符的自我生命。

　　到目前为止，我们都称荆浩的绘画手法为白描。但是仅有轮廓无法画出其对象。荆浩创作的表面，尤其是山和岩石等处，用多条短线反复叠加，甚至到处出现渲染。这不该被称为白描吧？

　　山石的表面覆盖着三四根一簇的短线。从这一点来看，荆浩的画确实不是纯粹的白描。但是那些短线并非靠自己——凭借自己的力量，或者说自己加以扩展而限定、创造了表面。它们只是在轮廓限定、创造出表面之后默默加以承受。它们只是用性质相同但稍短的线条，沿着与轮廓相同的方向，不断重复。从轮廓来看，它们不过是派生物般的存在。它们没有创造出任何新的含义。由此看来，荆浩的山水即使不能说是纯粹的白描，至少也没有超出白描的范畴。

　　这些短线只是不断重复着轮廓所展现的含义。既然是重复，哪怕形状变小了，仍然会强化原有的含义。换个角度来看，含义得到强化直接意味着创造出了新的含义。也就是说它们给表面增添了新的含义。这一点与后世的皴法是相通的。其实这就是皴法的原型。倘若再添加些许变化，它们之间的关系（即便现在它们的方向摆脱了相互之间的完全孤立，但并不杂乱）会更为有机统一，或者它们自身得以连续，直接创造出表面，成为皴。因此荆浩既是白描的集大成者，同时也是后来水墨山水技法的先驱者。

　　荆浩不仅在表面上覆盖短线，而且还（虽然不是整体）加入了渲染。但是他的渲染并非那种为了构建对象弧线而作明暗处理的渲染，而是用来画

出对象相互间的远近关系,随着远近变化引起对象轮廓清晰程度差异的渲染。换言之只是由于空气而导致远近差异的原理罢了(赋予了远近法一个新的属性)。这不仅不妨碍它被视为白描,而且还表明了另一个更为重要的事情。

墨笔白描中的渲染并非为了画出明暗变化,这必然意味着不直接在光线下观察对象。然而不在光线下(也不在颜色上)观察对象——意味着不从这个世界的表面去观察对象——意味着放弃再现对象的外表,而直接忠实地画出对象的本质或本体。那必定是脱离色彩的水墨画的终极境界。也就是说水墨画自荆浩起才形成了真正的基础。同样,"胸中有丘壑"也是自此才获得了孕育的土壤。这下我们只需等待关仝出现即可。

明暗被完全舍弃。只能通过轮廓或皴,或是通过两者去捕捉对象的弧线。因此采用白描的荆浩的山水画,必然呈现出显著的笔意。但仅凭这些,难以画出深度、弧度,尤其是宽阔的表面——广大空间的弧度、各对象之间纵深的关系等。这种情况下必然需要顺次移动视点,据此来画弧度和深度。但是荆浩只是表明了这样做的必要性,却没有落实在他的画中。由此他的山水画中,即便画出了每个对象的弧线,却无法避免令纵深的关系或弧线的全貌略显含糊。出色攻克这一点的便是关仝。

荆浩是忠实的自然探索者。无论对象多小,他也会全神贯注。这种态度甚至可以称为冷静,与科学家的态度相媲美了。他特有的绘画原理形成了这种冷静精细的观察。由此产生了他作为写实家及自然的发现者的第二和第三个内涵。他所画的与其说是冰冷且极其静止的自然,不如说是固定的自然。他没能做到所谓的"胸中有丘壑"。

荆浩的线条充满鲜明的笔意,但丝毫看不出王维那般音乐性的含义。其轮廓与表面,缺乏范宽那般的力度感,也没有李成那样的强韧性,缺少一切强有力的内在支撑。那轮廓画得极其冷淡,而且没有丝毫动摇与旋律。于是由这种实线、这种轮廓所构成的表面也必然具有相同的性质。偶尔可见表面上如飞白那样重叠的短线,可以称其为不连续的点,因此无法赋予表

面强有力的内在。此外，由于性质都相同，而且其自身（作为一群）及其各自（各个群）相互间都保持同一方向，且有规律的间隔，不会给人强烈的（仅外观而言）刺激感。只有在我们的目光或意识，由一及他，依次而不是杂乱地跨越间隔进行推移时，表面才会产生些许刺激。因此，从对象的根底涌现出的特殊内在就无法附加在表面。由这种轮廓与表面构建而成的对象的生命，与李成、范宽或董源等人相比，必然更为冷淡，更偏静止。李成、范宽等人的画作中，整个画面充溢着生命之力；而荆浩画作中，对象的生命则安静、淡淡地潜藏在轮廓之中。这也许确实是现实自然的生命吧。荆浩的构图都在垂直或水平两个方向上，而且每个对象不管本身外形是否弯曲或歪折，都需要在直线式的方向上，其深层根源便在于此。它是让所有对象得以保持静止的支柱之一。这便是荆浩作为自然发现者的第二个内涵。

荆浩的这种精神，若从另一角度来看，是安静地凝视自身、凝视自己内心深处的精神。这便是他所具有的深不见底的、引人至深的、迫在眼前的静谧。这既是他在自然中发现的他作为艺术家的自我素养的深度，也是对象悄然迫近眼前的视觉上的分量——大小。是静谧在大小与深度上的一种高尚表现。

荆浩是位细心的自然观察者。他以清晰、冰冷而又带有紧张感的线条，把对每个对象或每个部分的观察，忠实而又精确地一一画出。因此其轮廓的笔意，便不停地一一创造出每一个小小的表面、弧线及其生命。然而荆浩的画中没有视点的顺次移动。因此对象间的关系，以及纵深上的相互关系，最终都必将显得不明朗。那就索性让每个对象都各自凸显自己的存在。这就是说，他把所有对象视为原本的自然，然后投入其中加以观察。以同等意义、重要性去看待所有对象。这便是所有对象的生命都安静、冷淡地潜藏于轮廓之中的原因之一。实际上他所画的对象都没有远近上的区别（虽说因为渲染多少有些许差别），都画得一样清晰，一样细致，并且都采用了直笔的笔法，也就是说所有对象都画成了同样的性质。远景也基本上和近景具有同样的清晰度，细节也同样精细。从结果来看，远景给人过于微小的感觉。

但事实并非如此。这是因为他画中的空气过于透明的缘故。所有对象都是在这透明而又冰凉的空气中显现出来的。然而作为自然的探究者，透明的空气是他观察自然的必然要求。冰凉是他本质的一面，都是他绘画原理的一种形态。即便如这幅画中所看到的那样，或者说如同"荆浩善为云中山顶，四面峻厚"[1]（米芾《画史》）所说的那般，荆浩画了云烟，但这不过是作为空间精神——而不是用来遮挡对象的云烟，可以说云烟本身就是他所要探究的对象。

荆浩从自然中消除一切人性的意志与情感，只把自然当作它原本的样子，他想要投身于这自然之中，所以他不得不以同样的态度与兴致来面对所有对象。这是他作为写实家的必然归宿，是他作为自然的发现者的第三个内涵。但最终他未能成就"胸中有丘壑"的境界。

经过六朝以来五百年的彷徨，自然终于被发现了。两个相互背离的要求终于实现了融合统一。自然的本体第一次被人们捕捉到。后人只需以荆浩为起点和依据，朝着自己的方向前行。实际上后来的画家们，哪怕有些结合了荆浩之前的画家的手法，也都是在他的基础上才开拓出自己的道路。

荆浩是真正的自然发现者，确实称得上真正意义上的"山水画"建设者与开山鼻祖。正因如此，他没能达到"胸中有丘壑"的境界。这对中国人的大众趣味来说，大概仍会给人难以满足之感。这种不满是基于对艺术取得新发展（正如在序文中所言，它本身当然与价值的高低无关）的期望，即后人回望前人时的一种不满足感。不管怎样，这不是一个纯粹地欣赏荆浩或一件艺术作品时的立场。

[1]　参见《画史》，津逮秘书本。——译者

图版目录

索引

宗炳　7,8,35,37,38

（贾贝　制）

译后记

 本书以伊势专一郎《中国山水画史：自顾恺之至荆浩》(东方文化学院京都研究所，1934年版)为底本译出。

 作者伊势专一郎于1891年出生于日本长崎县平户市，1948年1月13日在日本京都左京区的寓所去世，享年57岁。他1919年毕业于日本京都帝国大学(京都大学的前身)文学部美学及美术史系，是原东方文化研究院(京都大学人文科学研究所的前身)所员，后在大阪市美术馆兼职，专攻中国画论、绘画史研究。著作有《中国的绘画》(1922)、《艺术的本质》(1924)、《董盦藏书画谱》(1928)、《西洋美术史》(上、下，1929)、《爽籁馆欣赏》(第一辑)(1931)、《中国山水画史：自顾恺之至荆浩》(1934)等。此外，他所撰写的《气韵生动论的产生》《美术·工艺·建筑》《美术、书法及音乐》《绘画》等篇目被收入《世界文化史大系》(白鸟库古等监修，新光社，1934—1940)中。

 伊势专一郎在日本美术史上并非家喻户晓的名人，也不是著述成果最多的研究者，但他在日本对中国山水画史的研究中却是不容忽视的一位重要研究者，对顾恺之、王维、荆浩等画家均有独到的见解。《中国山水画史：自顾恺之至荆浩》可谓伊势专一郎的代表作，是他对中国绘画史研究的一个重要总结。

 作者聚焦于美术作品本身，在精细解读的基础上，关注作品的发展脉络，并结合历代相关画论，对中国山水画史上几个具有重要里程碑式意义的

画家及其作品进行考察。作者力求排除画家所处的时代背景、人生阅历等外在因素的干扰，坚持纯粹从美术史的立场，对美术本体进行研究，是一部扎实的中国山水画史研究专著。相信伊势专一郎的学术思想对我们当今的中国绘画史研究会有许多值得借鉴之处。

本书系学术专著，因此在翻译过程中，笔者力求忠实传达原作的精神和风貌。在确保译文准确的前提下，又尽可能地兼顾中文音美形美的特点。翻译时力求做到直译、意译灵活变通。当对原作的"信"与译作的"达"无法两全时，则以语义的传递为翻译第一要义。

绘画史论并非笔者专业，在具体专有名词翻译中难免有所疏漏，译文语言表述晦涩不当之处恐也在所难免。又因笔者能力所限，不及之处还请读者海涵。书中涉及的相关画论等引用文字，笔者均一一查询相关文献进行校对，现一并敬呈读者检阅。

文末，感谢浙江工商大学东亚研究院、东方语言与哲学学院院长江静教授的信赖，让我有机会参与该绘画史系列研究著作的翻译。最后，唯愿本书能对中国的山水画史研究有所助益。

陈红

2020年1月于杭州钱塘江畔

图书在版编目（CIP）数据

中国山水画史：自顾恺之至荆浩 /（日）伊势专一郎著；
陈红译 . -- 上海：上海书画出版社，2020.12
（日本中国绘画研究译丛）
ISBN 978-7-5479-2510-2

Ⅰ . ①中… Ⅱ . ①伊… ②陈… Ⅲ . ①山水画 - 绘画史
- 中国 Ⅳ . ① J212.092

中国版本图书馆 CIP 数据核字（2020）第 264020 号

日本中国绘画研究译丛

中国山水画史：自顾恺之至荆浩

［日］伊势专一郎 著　陈红 译

责任编辑	吴　迪
审　　读	曹瑞锋
责任校对	郭晓霞
装帧设计	姜　明
技术编辑	包赛明

出版发行	上 海 世 纪 出 版 集 团 上海书画出版社
地址	上海市延安西路 593 号 200050
网址	www.ewen.co www.shshuhua.com
E-mail	shcpph@163.com
制版	上海文高文化发展有限公司
印刷	上海展强印刷有限公司
经销	各地新华书店
开本	720×1000　1/16
印张	11.5
字数	144 千
版次	2020 年 12 月第 1 版 2021 年 8 月第 2 次印刷

书号	ISBN 978-7-5479-2510-2
定价	80.00 元

若有印刷、装订质量问题，请与承印厂联系 电话：021-66366565